中国工艺美术大师
Masters of Chinese Arts and Crafts

林如奎
Lin Rukui

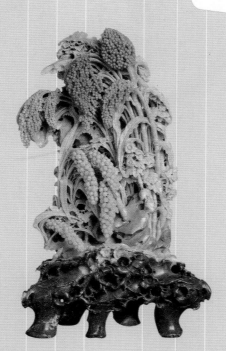

青田石雕
Qingtian Stone Carving

陈　墨　林伯正 著
Chen Mo & Lin Bozheng

凤凰出版传媒集团　　江苏美术出版社
Phoenix Publishing& MediaGroup　　Jiangsu Fine Arts Publishing House

林如奎

Lin Rukui

1918 年 9 月 18 日，出生于浙江省青田县山口镇，现年 92 岁。中国工艺美术大师。

1979 年 7 月，被浙江省人民政府授予"浙江省劳动模范"称号。8 月，出席"全国工艺美术艺人创作设计人员代表大会"，被授予"中国工艺美术家"称号。

1982 年，《高粱》获中国工艺美术百花奖"希望杯"创作设计二等奖，并被轻工业部选为珍品由国家收藏。个人被选为浙江省工艺美术学会副理事长，被中华人民共和国轻工业部聘请为 1982 年度中国工艺美术品百花奖评审委员会委员。

1985 年，《高粱》被人民美术出版社选入《青田石雕》明信片，被国家轻工业部选为工艺美术珍品，由国家征集收藏、永久保存。个人被推为浙江省工艺美术学会顾问。

1988 年，个人被国家轻工业部授予"中国工艺美术大师"称号。

1989 年 11 月，生平传略入选《中国工艺美术大辞典》。

1990 年 5 月，被吸收为"中国工艺美术学会会员"。传略被收入《中国当代美术家名录》。

1999 年，《高粱》等作品参加在北京主办的"中国国石候选石雕刻艺术展"。由中华书局出版的《青田石雕艺杰》一书长篇专题介绍其艺术成就。

2003 年 7 月，中央电视台"艺术投资"栏目专题采访大师，报道其从艺人生。10 月，《高粱》参加北京"中国国石候选石评比展"，获特别奖。

2007 年，作品《梅花树形瓶》入京参加"全国第五届中国工艺美术大师作品展"。

青田石雕

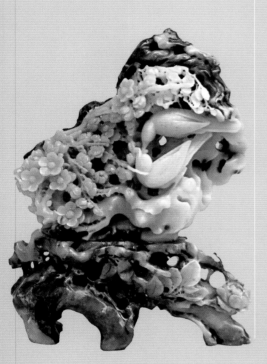

中国首批非物质文化遗产、浙江三雕之一。青田石产于浙江青田县，当地艺人用以雕刻工艺品，故称青田石雕。宋代已出现青田石雕佳作。元末，石印兴起。清代青田石雕品种日益增多，除雕刻印钮外，还制作出仿古鼎、花瓶、笔架、水盂、砚台等文房四宝及成套炯具等日用工艺品，并雕刻各种花卉、仙佛、仕女、人物、动物等陈设品。

青田石雕艺人善于利用天然俏色，依形布局，因材施艺。青田石雕品作品式样灵巧，造型生动。制作主要过程分：选料、打坯、放洞、修细、配垫、磨光、上蜡等工序。雕刻技艺以镂雕见长，圆雕、浮雕、线刻等技法并用，作品追求精致光洁，玲珑传神。

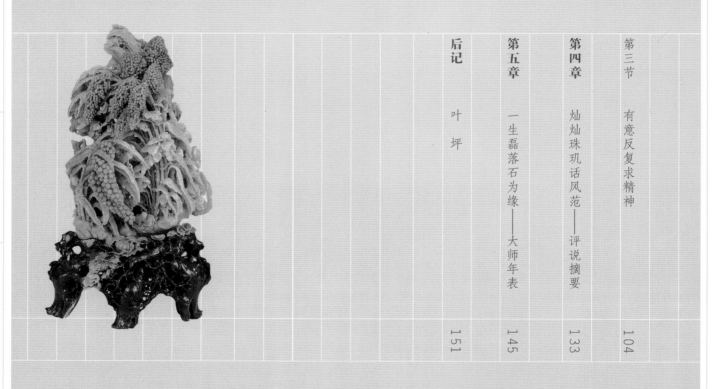

目录

大师风范——《中国工艺美术大师》系列丛书◎总序

张道一

中华民族素有尊师重道的传统，所谓："道之所存，师之所存。"因为师是道的承载者，又是道的传承者。师为表率，师为范模，而大师则是指有卓越成就的学者或艺术家。他们站在文化的高峰，不但辉煌一世，并且开创了人类的文明。一代一代的大师，以其巨大的成果，建造着我们民族的文化大厦。

我们通常所称的大师，不论在学术界还是艺术界，大都是群众敬仰的尊称。目前由国家制定标准而公选出来的大师，惟有"工艺美术大师"一种。这是一种荣誉、一种使命，在他们的肩上负有民族的自豪。就像奥林匹克竞技场上的拼搏，那桂冠和金牌不是轻易能够取得的。

我国的工艺美术不仅历史悠久、品类众多，并且具有优秀的传统。巧心机智的手工艺是伴随着农耕文化的发展而兴盛起来的。早在2500多年前的《考工记》就指出："天有时，地有气，材有美，工有巧；合此四者，然后可以为良。"明确以人为中心，一边是顺应天时地气，一边是发挥材美工巧。物尽其用，物以致用，在造物活动中一直是主动地进取。从历史上遗留下来的那些东西看，诸如厚重的青铜器、温润的玉器、晶莹的瓷器、辉煌的金银器、净洁的漆器，以及华丽的丝绸、精美的刺绣等，无不表现出惊人的智慧；谁能想到，在高温之下能够将黏土烧结，如同凤凰涅槃，制作出声如磬、明如镜的瓷器来；漆树中流出的液汁凝固之后，竟然也能做成器物，或是雕刻上花纹，或是镶嵌上蚌壳，有的发出油光的色晕；一个象牙球能够雕刻成几十层，层层都能转动，各层都有纹饰；将竹子翻过来的"反簧"如同婴儿皮肤般的温柔，将竹丝编成的扇子犹如锦缎之典雅；刺绣的座屏是"双面绣"，手捏的泥人见精神。件件如天工，样样皆神奇。人们视为"传世之宝"和"国宝"，哲学家说它是"人的本质力量的显现"。我不想用"超人"这个词来形容人；不论在什么时候，运动场上的各种项目的优胜者，譬如说跳得最高的，只能是第一名，他就如我们的"工艺美术大师"。

过去的木匠拜师学艺，有句口诀叫："初学三年，走遍天下；再学三年，寸步难行。"说明前三年不过是获得一种吃饭的本领，即手艺人所做的一些"式子活"（程式化的工作）；再学三年并非是初学三年的重复，而是对于造物的创意，是修养的物化，是发挥自己的灵性和才智。我们的工艺美术大师，潜心于此，何止是苦练三年呢？古人说"技进乎道"。只有进入这样的境界，才能充分发挥他的想象，运用手的灵活，获得驾驭物的高度能力，甚至是"绝技"。《考工记》所说："智者创物，巧者述之；守之世，谓之工。"只是说明设计和制作的关系，两者可以分开，也可以结合，但都是终生躬行，以致达到出神入化的地步。

众所周知，工艺美术的品物分作两类：一类是日常使用的实用品，围绕衣食住行的需要和方便，反映着世俗与风尚，由此树立起文明的标尺；另一类是装饰陈设的玩赏品，体现人文，启人智慧，充实和提高精神生活，即表现出"人的需要的丰富性"。两类工艺品相互交错，就像音乐的变奏，本是很自然的事。然而在长期的封建社会中，由于工艺品的

材料有多寡、贵贱之分，制作有粗细、精陋之别，因此便出现了三种炫耀：第一是炫耀地位。在等级森严的社会，连用品都有级别。皇帝用的东西，别人不能用；贵族和官员用的东西，平民不能用。诸如"御用"、"御览"、"命服"、"进盏"之类。第二是炫耀财富。同样是一个饭碗，平民用陶，官家用瓷，有钱人是"金扣"、"银扣"，帝王是金玉。其他东西均是如此，所谓"价值连城"之类。第三是炫耀技巧。费工费时，手艺高超，鬼斧神工，无人所及。三种炫耀，前二种主要是所有者和使用者，第三种也包括制作者。有了这三种炫耀，不但工艺品的性质产生异化，连人也会发生变化的。"玩物丧志"便是一句警语。

《尚书·周书·旅獒》说："不役耳目，百度惟贞，玩人丧德，玩物丧志"这是为警告统治者而言的。认为统治者如果醉心于玩赏某些事物或迷恋于一些事情，就会丧失积极进取的志气。强调"不作无益害有益，不贵异物贱用物"。主张不玩犬马，不宝远物，不育珍禽奇兽。历史证明，这种告诫是明智的。但是，进入封建社会之后，为了避免封建帝王"玩物丧志"，《礼记·月令》规定：百工"毋或作为淫巧，以荡上心"。因此，将精雕细刻的观赏性工艺品视为"奇技淫巧"，而加以禁止。无数历史事实告诉我们，不但上心易"荡"，也禁而不止。这种因噎废食的做法，并没有改变统治者的生活腐败和玩物丧志，以致误解了3000年。在人与物的关系上，是不是美物都会使人丧志呢？答案是否定的。关键在人，在人的修养、情操、理想和意志。所以说，精美的工艺品，不但不会使人丧志，反而会增强兴味，助长志气，激发人进取、向上。如果概括工艺美术珍赏品的优异，至少可以看出以下几点：

1. 它是"人的本质力量的显现"。不仅体现了人的创造精神，并且通过手的锻炼与灵活，将一般人做不到的达到了极致。因而表现了人在"改造世界"中所发挥出的巨大潜力。

2. 在人与物的关系中，不仅获得了驾驭物的能力，并且能动地改变物的常性，因而超越了人的"自身尺度"，展现出"人的需要的丰富性"。

3. 它将手艺的精湛技巧与艺术的丰富想象完美结合；使技进乎于道，使艺净化人生。

4. 由贵重的材料、精绝的技艺和高尚的人文精神所融汇铸造的工艺品，不仅代表着民族的智慧和创造才能，被人们誉为"国宝"。在商品社会时代，当然有很高的经济价值，也就是创造了财富。

犹如满天星斗，各行各业都有领军人物，他们的星座最亮。盛世人才辈出，大师更为光彩。为了记录他们的业绩，将他们的卓越成就得以传承，我们编了这套《中国工艺美术大师》系列丛书，一人一册，分别介绍大师的生平、著述、言论、作品和技艺，以及有关的评论等，展示大师的风范。我们希望，这套丛书不但为中华民族的复兴和文化积淀增添内容，也希望能够启迪后来者，使中国的工艺美术大师不断涌现、代有所传。是为序。

2009 年 12 月 25 日于南京龙江

前言

他是红透的"高粱"，保持着谦和而朴实的姿态；他是谦卑的"冰梅"，俏不争春，但把春来报；他是3000米雪线以上淡泊的"雪莲"，保持着淳朴和高度……他就是青田石雕一代宗师林如奎。

20世纪以来，林如奎大师缔造了青田石雕史许多个"第一"——第一个组建石刻生产合作社，致力于青田石雕传统技艺保护、发展的发起人；第一个出席"全国首届工艺美术艺人代表大会"的青田石雕代表人物；第一个以高粱为代表创作一系列农作物题材，成功实现创作题材新突破，开辟青田石雕反映现实生活，体现时代精神新纪元的原创者；第一个擅长蓝花钉原料创作，使之变废为宝的石雕艺术大家；中华人民共和国培养的第一批中国工艺美术大师；第一个青田石雕有史以来公开出版个人石雕作品集的工艺美术大师……

一个人造就了一个家族的辉煌，一个家族承载了一个行业的缩影。10多年来，由于职业缘故，我几乎接触了林氏石雕世家的每个传人，开阔了我对青田石雕艺术大师的研究视野。林如奎坚持不不懈的艺术追求和心手相传的宗师风范；第二代传人、浙江省非物质文化遗产传承人、工艺美术大师林伯正法度严谨，磨砺修养，精益求精的艺术意识；第三代传人、高级工艺美术师马兵、徐永泽等人博采众长，自成刻苦求索的精神，以及家族其余人员的人品都给我留下了极其深刻的印象……他们几代人共同谱写了青田石雕艺术人生之歌。

难得如此，可贵如此。从艺80余载，林如奎大师德艺双馨，却一直谢绝为他著书立传。林老宁静淡泊的操守、宠辱不惊的艺术精神，堪称为人为艺的典范；大师生性温和、敦厚、正直、笃实。中国画中所谓"人品、作品"的统一，在他身上得到了真切的体现。

"耕石能掀千叠浪，封门自有独钟人。"在这里，有主宰着人类的图书和文化；在这里，有一诞生就注定为"青田石"而存在的人们！"石耕苑"主人林如奎大师就是这样一位以耕石为生、身手不凡的石雕艺术大家。80多年来，寒暑轮回，他锲而不舍，致力于石雕艺术创作的探索和推陈出新，发挥青田石雕的艺术魅力，先后创作了一批以农作物为主要题材的花卉作品，开拓了青田石雕创作领域，终以高超的造诣和卓越的创造力，登上了庄严的艺术殿堂，享有"石雕泰斗"的美誉。

如今，林如奎大师已92岁高龄。时不待我，再不写他，我们以为是一种失误，更是责任上的一种自责。于是，就有了我与大师之子林伯正、第三代传承人马兵的合作，我们合作很认真，也很默契；就有了我们与大师之间无数次的对话，就有了我们与大师作品之间无数次的通灵。

大师好比一座山峰、一个宝藏，不会因为我们给他增添一块石头，或者去掉一些而改变他应有的高度。这也是我们接到凤凰出版传媒集团、江苏美术出版社《中国工艺美术大师林如奎》（青田石雕）之稿约的最深刻感悟！

值此，感谢凤凰出版传媒集团、江苏美术出版社精心策划《中国工艺美术大师》大型系列丛书重点出版项目。长期以来，国内对工艺美术大师的艺术研究始终是中国工艺美术界和学术界的一大空白。江苏美术出版社巨资投入的大型策划不但填补了这一空白课题，同时之于中国工艺美术界和学术界无疑是一大功德无量的福音。

本书以大师生平、心得语录、技艺评论、评说摘要和大师年表等部分组成。大师的人生经历、艺术成就和艺术感悟，犹如一本艺术教科书，永远值得我们后辈精品细读。笔者在采写的过程中，通过对林如奎大师的艺术人生和作品的深入了解和把握，不禁对这位一生耕耘于石雕艺术的老人充满敬佩，也接受了心灵上的一次洗礼。

在撰写本书的过程中，先后得到林如奎大师家人以及老一辈石雕同仁们的鼎力支持；还得到了本丛书执行副总主编、中国明式家具研究著名专家濮安国教授，江苏美术出版社编辑徐华华、朱婧以及著名书画家崔沧日、王经纬、郑朝多，中国工艺美术大师林福照等人的悉心指导；我所在单位——青田县石雕行业管理办公室、青田石雕博物馆为我们的采访写作提供了充分的创作空间；温州籍著名诗人叶坪倾情为本书作跋；著名摄影家初小青先后两次为林如奎大师个人石雕作品集（1992年版，浙江摄影出版社）和本书提供珍贵的图片资料。他们为本书的成功出版付出了大量心血和精力，籍此，一并表示衷心的感谢！

陈　墨　2009年11月21日于青田石雕博物馆

（作者系中国作家协会会员，中国散文诗学会理事，西泠印社青田印学研究基地秘书长）

第一节　生于乱世

第二节　成于治世

第三节　名于盛世

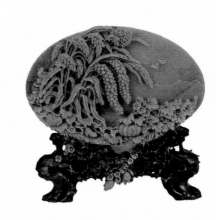

第一章

耕石能掀千叠浪

——大师生平

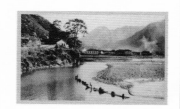

图1 林如奎诞生地：山口旧貌

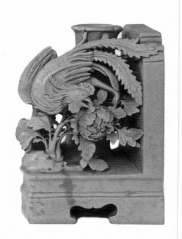

图2 林如奎父亲的石雕遗作"石雕书夹"（正、反面）

和许多出生贫苦的艺术家仿佛，林如奎出身似乎更为清寒些。他生于乱世，成于治世，名于盛世。在将近一个世纪的艺术生涯里，大起大落，历经磨难，但终以"桃李不言，下自成蹊"。大师无愧于此誉，重于言传身教，并一以贯之。

石不能言，大师的艺术果实却甜美诱人……

第一节　生于乱世

公元1918年9月18日，时值中华民国七年，浙江省青田县山口村，一个普通石雕之家诞生了一个男婴。这位先天营养不足、个头不大的男婴就是后来享誉国内外的中国工艺美术大师林如奎。是年农历戊午年，生肖属相：马。按照家族谱系大名汝奎，排行第一。后因谐音更名为如奎（图1）。

据《林氏宗谱》记载："青田林姓始祖"为110世通之公，乃宋代进士。曾祖父系前清秀才。因此，算起来林家应是书香门第。

祖父林钟秀（1864～1925年），当地开采青田石的石农，娶祖母留氏（1869年～?），得两子。大子名松年，即林如奎父亲，属"林氏禄智五房金山图书坟"第29世。娶郭氏为妻（1896～1934年），生育四子一女。祖无田产，住房数遭回禄之灾，家境日趋贫寒，遂以石雕手艺为生，过着"图书凿短，放下就断粮"的凄凉生活。

在青田石雕发源地山口一带，艺人群集之所有两处：以在"关帝庙"从业者为一流派，以在"文曲星"从业的为另一流派。林松年就在名家周芝山、林赞卿组织的"青田图书石业工会"幕下从业，属"关帝庙"流派，擅长花鸟、笔插和狮球雕刻。作为一方信奉的名艺人，其雕刻技艺一如《方山采石歌》所传唱的那样，颇受公允："方山石，石何奇，巧匠斫山手出之。大者杯酌几案施。精者篆刻蟠蛟螭，顽者虎豹熊罴狮。"至今，我们在"石耕苑"还能看到林如奎父亲当年的三件石雕遗作："石雕书夹"和"烟具"。作品刀法流畅，颇具古色古香之韵味……这些雕件在当时称作最抢手的"花旗"货。（图2～图4）

山口，这个山之口，靠山吃山，靠石发家。光绪末年，山口人在美国贩石得钱，用"花旗银"铺就了一条中西风格合璧的典型街道——"花旗街"。这些"花旗客"衣锦还乡，在乡里开设专收"图书货"的"花旗货"公司，以出洋为能，视远历重洋如归市，成为令人羡慕的有产阶层。其中最为显赫的"花旗客"中就有不少林氏族人。公元1915年，即林如奎出生前三年，乡人始以青田石雕进军旧金山"巴拿马太

图3、图4　林如奎父亲的石雕遗作——"烟具"

平洋万国博览会"。数古件精品脱颖而出，被选送美国展出，一举夺得博览会艺术评比最高奖，首开中国工艺品在世界级博览会获奖的先河。从此，山口和青田石雕，声名鹊起、誉满四海。

1926年，林如奎入义塾读书。在这个全新的生活天地里，他以聪明天资、忠厚秉性，学科成绩每学期名列全班第一。放假回家，母亲自然为之高兴，指望着儿子有朝一日能继承祖辈遗风，光宗耀祖。可这种想法不到两年半，中途因家境潦倒而辍学。

11岁那年（1929年）正月，教书先生专程家访到如奎家中，苦口婆心地对他父亲说：这孩子可是块读书好料，将来少说是个秀才。这样停学了实在太可惜……父亲只低着头搭话：先生你也看到我这个家境，上有老、下有少，全靠我这把图书凿过活。不是我不想让他读书，是他就这个命，投错了胎啊……12岁辍学，林如奎正式入"关帝庙"从父学艺。父亲雕刻什么，他学着琢磨什么。父亲口手相传，事无巨细，用了一个月教他掌握凿子、雕刀、车钻、刺条各类工具的用途和操作方法；再用一个月教他如何选料布局、打坯戳坯、放洞镂雕、精刻修光、配垫装垫、打光上蜡的石雕工序；第三个月教他如何因材施艺，如何依色取巧……一边教，一边学。天上月圆月缺，四季交替枯荣，林如奎全然不觉，只知一心扑到石头上，手磨出血了，用土布一包，照样干；指头戳破了，用图书粉（即石料粉末）一抹，继续雕刻。日复一日，年复一年，专心致志，从专攻笔插、笔架、小猴子的雕刻，慢慢地到复杂的山水、花卉之类，他已经掌握了娴熟的技法技能（图5）。

在父亲的启迪教育下，林如奎走上了心仪的石雕艺术之路。他那颗受父亲和环境熏陶的艺术之心始终主导着他的创作。父亲常说：有艺术的心而没技术的人必有恻隐之怀、磊落之心；反之，有技术而无艺术之心，只是一台无情的机器。

父亲的教导在他的内心扎下了根。其实，山口的孩子一生下来，就濡染着石雕文化的味道，就知道"图书山"盛产色青如玉的青田石；"图书行"就是石雕行业；"图书货"就是青田石雕；"图书石"就是"雕刻石"；"圆书凳"就是"石雕工作台"；家家户户都有现成的图书作坊。儿时乐趣离不开"图书石"，脖子上挂着石雕"猴米项链"，手里拿着石公鸡吹玩。闹腻了，孩子们就静静围在"圆书凳"边上看人人们斧凿生风、运刀自如，不知不觉中，就会学着大人的样子握起雕刀像模

图5　20世纪70年代，林如奎一家三代人在互相切磋石雕技艺。图左为林如奎，中为其子林伯正，右为父亲林松年

像样地琢磨。

图6　林如奎心仪的图书山——封门山。在这里出产的名石，成为他石雕艺术的重要载体

山口，山之口，为人间最美的石头而开，为山间的宝藏而守候。山口人一开口就是石头。满村少年，年深日久，谁都想把自己雕就成一部厚重的石雕之书。在林如奎少年记忆中，泗洲水、狮子头和谷口（即山口旧称）义塾就是少年伙伴的快活林；图书洞、图书石和图书行，就是山口人的生计；文昌阁、关帝庙和泗洲堂，就是祖辈从业、朝拜的道场；古色古香的四合院就是他们最好的图书作坊……从此，他不但爱上高深莫测的四合院和花旗街，还爱上了《谷口图书石记》中种种有关石雕的传说神话："唯故老流传云，此山之始曾有两白鹤来止，飞鸣旬日，后而舍去，好事者步而按之，遂得此石。是山以鹤山命名，而顾因其石为图案印章之用……"之于年轻的林如奎来说，传说中的"图书山"是他名副其实的精神家园，"石雕始祖"就是山口的神灵、心中的太阳……（图6）

图7　林如奎20岁时照相

这些从灼热的图书石上产生的永恒气息和幻想触及脑际，而产生的思想和回声反映在他的创作岁月之中。有如此文化背景决定的创作和生活注定是草根性和自然性的。那刀凿般犀利的现实主义眼光，总是以坚定而可靠的触摸，深入到常人无法触及的深度。从而他每一刀雕刻下去都是一个秘密机关，他每件作品背后都有一个深厚而广阔的思想文化根源。这根源不仅来自于古典的"农耕文化"，也来自于古国雕塑语言文化的整个层面。

正因为有如此深厚的文化根源和背景，少年林如奎学艺，和入义塾读书一样，有着与生俱来的慧根和感知。到20岁，林如奎和当地艺人周秀廷、王春宣等已经颇有名气，是同行公认的后起之秀，显露出艺术才华。他出手又快又精，每月出售"花瓶、笔插"雕件产品，几近挣到全家大半的口粮。乡里乡亲看着这孩子都评论他将来可是个石雕大师傅（图7）。

林如奎"琢云镂月，探澈天壤"。在技艺上的每一次进步，都被父亲看在眼里。"六月荒"和"年关"是艺人们最需要用钱的时节，石雕商人特别刁钻，专杀艺人的产品价格。有次，父亲打好个牡丹花瓶粗坯，让他修细，换钱家用。按日常计算，少说也得要一个星期的工夫，不想三四天，竟就完工。父亲仔细端详产品，深感惊讶，不但凿迹干净，而且在他打坯时有些没看清的裂痕和随机出现的色彩，也被利用得天衣无缝。作品转到了一个石雕商人手里，竟足足卖了5块银圆。这让父亲兴奋得无法形容，开口只说：你挣的钱就当奖励给你自己，做几件新衣服过个好年吧。

父亲这次奖励在他幼少的心灵中烙下了非常深刻的印象，让他意识到石雕这个苦力活不但能改变生活，还有可能改变命运中的许多东西……

22岁那年，经人牵线做媒，和邻近小村——小坪坑的一位傅家淑女名珠葱，相识相知结为连理。有了家室，等于多了双筷子；多了双筷子，就多了份责任。白天活儿干不够，晚上接着照干不误。青年林如奎意气风发，连自己也搞不清这是哪来的干劲。

然而好景不长，抗战爆发，时势动乱，石雕行业和艺人均遭厄运。林如奎经常东躲西藏，夜睡灰寮岩洞，日间背着石料工具，躲到离山口30里路开外的外婆家坚持雕刻谋生。可是厄运还是降临到他的身上。1941年，时值24岁，他被抓去当了壮丁。当壮丁遭罪！把壮丁往部队押送的时候，让一条绳子串猴子似的被绑着，即使吃喝拉撒，也不给解开。当壮丁的根本不被当人看待。

一年后，部队要抽调壮丁到温州永嘉。在永嘉部队，他结识了一个老乡排长。排长得知他家境清苦，很是同情，就为他创造机会逃离兵营。一个月夜，他和其他几名老乡壮丁换下军装，沿着排长指示的路线，翻山越岭，过江渡河，躲过三岗五哨，成功地脱离了苦海，回到故乡青田。可有家不敢回，有亲不能投。经人介绍，他携妻带子，偷偷地避身到丽水碧湖汽车修理厂当徒工，到龙泉抗战军粮米厂做苦力。谁知抗日战火殃及龙泉，又跟着米厂转移到兰溪和杭州两地。后听说米厂要转移到东北，才决定返乡。途中逢妻子临盆生产，几经迁徙转折，苦不堪言。

在外苦苦流亡整整6个年头，终盼来抗战的胜利。回到了久别的老家，他原以为从此可以安居乐业，安心雕刻了。却又爆发了国内战争，他大弟被抓壮丁，杳无音讯；几个艺友知己在几年战火中妻离子散、家破人亡。严酷的现实和颠沛的经历，唤醒了这个出身贫寒的艺人觉悟，对旧社会不再沉默躲避，而是挺起胸膛。1947年7月，在白色恐怖区山口村，经地下党员徐贤茂、林训岩、季新元三人介绍，加入了中国共产党，成为青田县水南区建党时发展的第一批党员，开始投身于革命事业，走上了新的人生之路。

原青田县公安局局长林茅（做地下党工作时名徐贤茂），是林如奎入党的第一介绍人。据他所著的革命回忆录《一江风雨话平生》一书记述：抗战胜利后，林如奎秘密为地下党组织传递隋报、侦察敌情、配合游击队工作，带领群众开展"抗丁抗捐"的斗争……从此成为一名无产阶级的先锋战士。

第二节　成于治世

1949 年 5 月 13 日，青田宣告解放。

解放后的新中国百废俱兴。举国上下农业合作化达到了高潮，各行各业在曙光中迎来了新生。林如奎，这位自幼出入"图书行"的林家传人，这位经历风雨而崇尚光明的青年革命者，被人民光荣地推选为山口村支部书记，带领群众走上合作化之路，力抓石雕生产。

解放前，著名的青田石雕几经战火，满身疮痍，不堪萧索凋零。解放后，党中央发出"抢救遗产，继承传统"的指示，要求以"保护、发展、提高"的方针尽快组织艺人归队就业，恢复发展石雕生产。浙江省文化厅为此专门委派贺鸣声、李白新、金逢孙等专家到青田调查走访，悉心扶持这朵久经风霜的民间艺术之花。当时青田石雕艺人分布很零散，大部分改行务农了，没改行的也因没有销路，处于"三天打鱼，两天晒网"的状态。工作难度可想而知。林如奎一个人早出晚归，翻山越岭，奔波穿梭于山口、方山、油竹等地。在这些石雕艺人相对集中的地方摸清情况，向他们宣传政府政策，动员他们参加集体石雕组织……

一如枯木逢春的石雕行业，林如奎的石雕生涯从此焕发出了新的生机（图 8）。

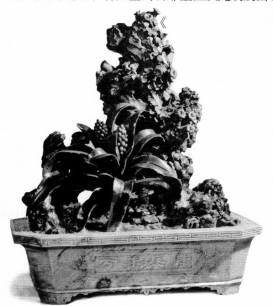

图8　《祖国长青》　　石种：青田石　　规格：40厘米×35厘米　　创作年代：20世纪50年代
作品明显体现了林如奎与其父亲一代的技艺传承关系，即从实用品阶段过渡到观赏阶段的一种转化过程。作者师法自然，以盆景的造型方式移植于石雕，以瘦、皱、漏、透的手法置假山为背景，进行构图，以万年青和迎晨开放的牵牛花寓意新中国的百事俱兴，祈愿祖国四季常青。作品主体镂雕精细，主题突出。底座盆景施以博古回纹，简朴自然。此类作品在20世纪50年代应是别出心裁的一种创新表现。

1954 年 6 月，他带领 35 位石雕艺友，用自己的双手把破庙改造成崭新的石雕厂房，组织了青田县首个石刻小组；同年 12 月，又在"文昌阁"成立青田石雕有史以来的第一个石刻生产合作社——"山口石刻生产合作社"。之后，成立了"山口信用合作社"和"山口供销合作社"，身兼三个"合作社"社长之要职。

一清二白的"合作社"，面临着缺乏生产资金，缺乏集体生产经营和管理经验等问题。办社没有资金，靠自己的双手自力更生，广泛发动社员收购叶蜡石和木柴，把这些货物运到温州变卖为钱。据林如奎回忆说："合作社"成立当年是最困难的，年关就遇到发不出工资给社员过年。总不能让大伙饿着肚皮过年吧。怎么办呢？借钱过年……

不久，这件事让浙江省文化厅来青田检查的工作组得知，马上指出让省群艺馆和工艺美术服务部帮助宣传、落实解决办法。有了这股"东风"，"合作社"接到了杭州订购的第一笔生意，一万多件文房四宝石刻产品，价值合计万元。初次拿到这样天文数字的活儿，社员们甭提有多高兴。全社上下加班加点、日夜苦干。挣到第一桶金，有了家底，"合作社"的名声渐渐地也响亮了起来。到 1957 年，25000 件产品计划订单陆续地从苏联等国飞来……原先的"合作社"规模已经远远不能适应形势要求，林如奎遂决定改建厂房两座，并从山口、方山、油竹等地广招流散的石雕工人 200 多名，壮大了社员队伍。

合作社的迅速发展壮大，生产力必须同步跟上，否则前功尽弃。林如奎下定决心，首先对祖先传承了几千年的青田石雕技艺进行整理和改进，不断完善石雕主要工具（凿子、雕刀、车钻、刺条）和工艺流程；在选料布局上，提倡采用按料选题和按题选料的做法；在打坯造型上，总结发明了"从整体到局部、从大到小、从表到里、从高到低"的"四从"打坯新法；对镂雕、圆雕、浮雕、线刻等表现手法进行系统探索和总结提高……这一系列整改措施促使社员技艺水平得以不断提高，积极性更为高昂，大大地加速了"合作社"的生产力，拓宽了市场销路（图 9）。

不到 3 年工夫，"山口石刻生产合作社"从无到有，从小到大，社员从原来 30 多人发展到 235 人，实行公费医疗，积累公积金 7 万余元。据浙江摄影出版社出版的《青田石文化》一书记载：1958 ~ 1961 年，短短 4 年间的石雕产量超出了解放初期 100 多倍，出口总销量达 94 万元。

这好似神话般的崛起。"合作社"一时间成为了整个青田石雕行业相继效仿的典范。作为第一个组建石刻生产合作社，致力于青田石雕传统技艺保护、发展的发起

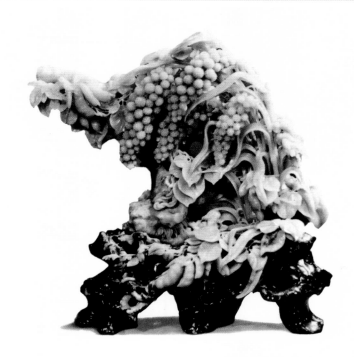

图9 《小米》 石种：青田石 规格：35厘米×35厘米 创作年代：20世纪50年代
以农作物"小米"为题材，是大师首次把农作物题材搬到石雕上的一种探索和创新的尝试。作品以"半圆"
形构图创作。这种圆润饱满的构图方式非常适合题材的表现。据作者介绍：雕小米，必须要从整体到局部，
从方到圆实施；要先雕出"小米"立体的转折块面，再分"小米"的主次；要从"小米"的大组中分出小撮
枝条，再经刺条分割出小米颗粒。用雕刀将米粒修圆，再行钻细洞精雕；而"小米"的叶子自然本身是比较
厚硬的，要雕出它的精气神和分量感，须用圆刀顺其自然生长规律和方向勾勒出生动的叶纹。

人，林如奎多次被选为代表，参加全省合作社先进交流会议，全面地总结石雕行业的巨变。作为青田石雕行业的"领头人"，他得到了党和政府的肯定和表彰。1956年，被评为"青田县先进工作者"；同年7月，与张仕宽、朱正普等4人被评为"青田石雕名艺人"，出席中国人民政治协商会议第一届浙江省委员会第一次全体会议。1957年7月，又赴北京出席"全国第一次手工业艺人代表大会"。国家副主席朱德元帅亲切接见了艺人代表，亲切地称呼他们为"艺人宝贝"。一个在旧社会不如一根草的"下里巴人"，在新社会被视为"宝贝"，前前后后翻天覆地的变化让他激动不已（图10）。

在大会上，林如奎作为艺人代表就青田石雕工艺品特色、艺术风格及发展前景作了专题发言——

关于提高与普及的问题，主张以提高为主。任何工艺品在发展过程中都有个提高和普及的关系，普及带有大众化和普遍性，是"提高"的基础；提高是普及的飞跃，指导普及的重要因素。青田石雕经历上千年历史，从量变到质变，从质变到量变，在一定时期的提高和普及各有侧重，这是由社会因素及品种题材、市场销售和从业队伍等情况所决定的。

涉及精雕品与大类货的问题，主张以精雕品为主。青田石雕产品从20世纪50

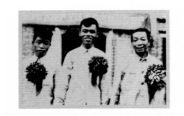

图10 1956年，林如奎与朱正普
（中）、张仕宽（右）被评为"青田石雕
名艺人"

年代中期已开始分化成两种类型：一种是定形式、定规格、定价格的"计划货"；另一种是形式不定、规格题材不定，以技艺优劣定价的"精雕品"。能推动提高雕刻技艺，为我们赢得声誉的恰恰是"精雕"。同样一块石头用来雕"计划品"，要适应规格，分割成好几块，这样既造成资源上的浪费，又不能发挥雕刻者主观的技能。用来雕精品，无论大小，能做到"材尽其用"，价格却是"计划货"的数十倍。因此，调整产品结构，提倡"以质取胜，以质求生"的做法将是我们工艺品行业今后很长一段时期的努力方向。

论及欣赏与实用的问题，主张以欣赏为主。青田石雕是一种特种艺术，技艺的复杂性是其他一般工艺品无法可以比拟的。虽有商品性一面，更有艺术性一面。它有自己独特的艺术语言；从流传几千年的"工"和"艺"来看，更适合相对稳定的摆设观赏。但要做到雅俗共赏，是一件很不容易的事情。

关于出口与内销的问题，主张以出口与内销并举。青田石雕自从 1892 年第一次出国销售，享誉海外；到民国初年，石商足迹遍布亚洲全境及欧、非、美等国。据说，当时每年出口量达 70 多万银圆。抗日战争时期，外销中断。尽管其中有这样和那样的波折，解放初期又开始对外出口。这是个好兆头，我们的前途是乐观的。

这一颇有远见性的专题发言，在很长一段时期对青田石雕的继承和发展起到了指导性的作用。

北京会议结束归来，应是他大显身手的时候。可是一场政治风暴席卷全国，许多在专业上有着突出成就、正直的知识分子和优秀人物横遭厄运。此时，林如奎刚刚奉命接到中央轻工业部下达的任务不久，为我国某重点铜矿矿区制作全景图模型作品，还没来得及构思创作，县"整风"运动工作组进驻了山口。他首当其冲，被列为"整风"重点对象，给他罗列了三条罪名：破坏合作社、不相信党的领导、反对粮食政策。

三条"莫须有"罪名疯狂地将他从谷峰掀到了谷底，推上了批斗台。1958 年，被宣布撤销党内外一切职务、开除党籍。工资从 64 元降到 48 元，接着取消他"名艺人"、"浙江省美术家协会会员"的称号和资格。甚至与他同时进"合作社"学艺的几名徒弟也一同被株连开除出社。

广大社员深感惘然！谁都不敢相信、接受这一残酷的现实。林如奎身前已是有 6 个子女的父亲。这个家庭和所有家庭一样，面临着营养不良和肆虐全国的饥荒。当无米下锅和人性扭曲的这两种处境接踵而来，使身居高位的人和普通人相差无几。

一个人在台上被批斗，一群人在台下失声痛哭！

面对突如其来的打击，林如奎怎么也想不通。事隔两年以后，终于得知党籍并未开除，而是被留党察看一年处分。他相信母亲是不会抛弃儿子的，又多次向组织要求过组织生活，却屡遭阻挠、拒绝。就这样，他一而再、再而三地被压制，时间长达十四年之久。

这段沉重的历史伤痕，大师将它搁置于心整整半个多世纪之久。今天，当我们通过拨乱反正的显微镜，总算从整理林老个人材料中发现一份提交给党委的《关于要求复查个人"整风"运动中三个错误说法的请求报告》。"请求报告"中，林老对三个"莫须有"罪名进行事实澄清："我任社长三年来，以身作则，坚持参加生产，辅导技艺，创作了不少歌颂社会主义题材的作品，这是人所共知的。有人无视事实，硬加捏造我反党、反社会主义：说什么在开展社会主义劳动竞赛，实行超产奖励，给社员发了600元奖金；说什么给社员买酒喝。这两个问题的具体情况有人却避而不谈。这与破坏合作社、与吃光分光有什么相干，又何以相提并论。

关于不相信党报。这是不符合事实的乱扣帽子。真相是一次有人看到报纸报道发放劳动返还金后，未经理事会研究，即到银行提款发放。我知道后当即制止，要将现金退还。有人不服，以报纸为依据说我不相信党的领导。

关于破坏粮食统购统销之说。一次，社员私下议论粮食不够，要买点私粮。我说不够吃，买点添补可以的嘛，但事实不是破坏。我从小目不识丁，靠手工谋生，这样的苦忘不了。解放后，统购统销，人人享受到保证供应的甜头。我只有一个愿望，在新社会里，大家都能过上好日子。"

在政治上受到沉重打击以后，林如奎的心情却慢慢地平静了下来。他常用这样淡定的眼光看待逆境：要是没遇上这样的事件，我可能还是村、厂里的一个领导。当了带头人就没有像现在这样空闲，一门心思地钻到石头里面去钻研什么创新什么。所以，做人有时什么是福祸真的说不清楚。祸兮有时可能就会变成福的啊。关键是要看发生在谁的身上，怎么去应对它……

从此，林如奎将自己的生命与石头紧紧地拴在一起，潜心于创作革新，坚定了一条路走到底的石雕艺术之心。他意识到花卉雕刻题材狭窄，寥寥几种牡丹、荷花、菊花和梅花，很难反映"百花齐放、推陈出新"文艺方针，更无法表现现实社会的时代气息。他看到传统花卉雕刻，不分对象生长规律和生态质感一概施以单一的"刺芽法"来表现，使作品技法过于单调，层次不丰富，表现力不强，分不清它们

哪个是木本哪个是草本。真正的"刺芽法"是以拉刺为主，拉开拉深，拉挫结合，对不同生长规律和生态质感的花卉和枝叶进行拉割。而且扁刺要薄、细、尖，才得以胜任、发挥出特别的刺法效果。

经过悉心探讨、研究和改进，林如奎提出"真容"的雕刻法，即按照景物对象，讲究对象真实感，摒弃束缚体现质感的障碍，发挥多层次镂雕技巧的"刺芽"法。这一大胆的技艺改进，促使青田石雕的表现手法有了新的飞跃。

接着，他的目光开始从花卉雕刻转移到农作物上来，开拓花卉雕刻题材的新领域，反映现实生活的美好境界。1958 年以来，"高粱、小米、水稻、向日葵、瓜菜"一个个散发着农耕气息，富有丰收意味的形象，进入了他的创作视野，使他成为第一个以高粱为代表创作一系列农作物题材，成功实现了石雕题材的新突破，开辟了石雕艺术反映现实生活，体现时代精神的新纪元。

林如奎对高粱这一古老的农作物深怀天生的好感。这不但来自于它的抗旱耐涝和适应性强，还和他的秉性有种天生的相似。在 20 世纪 50 年代，它作为主食安度过他们家人的生活难关。大师的作品就是这样一种生命的升华，就是这样一种感恩的表达。

他开始在自家菜园地里种起了高粱，沉浸于细心观察高粱的生长规律和穗子簇子的生态结构，研究高粱叶秆与玉米叶秆的种种细微区别，如何才是丰收的景色。暑去寒来，地里高粱丰收了，直接的生活感受提升到创作中来。他利用提炼、取舍、夸张种种表现手法，使手下的《高粱》一件比一件成熟了，创作出了独具风采的艺术形象。这些作品不但注重师法自然，善于吸收诸家之长，把黍穗和秆叶的比例适当地夸张，使颗粒雕得更加圆润饱满；既体现了传统花卉镂雕的精湛技艺，又具有强烈的时代气息和新的艺术境界（图 11）。

1959 年，为"建国 10 周年"献礼，与人合作精心设计、创作了《五谷丰登》香炉。作品以刀工细腻、结构合理、通神入微的特色，被国家列为珍品，收藏陈列于北京人民大会堂。这是新中国成立以来，青田石雕首次受到的最高礼遇；也意味着青田石雕步入了中国政治、经济和文化中心的大雅之堂。

走出传统的框框架架，难！开一代艺术新风，难上加难！林如奎的原创作品《高粱》轰动了中国石雕艺坛。国内外工艺美术礼展品任务中少不了他的《高粱》，电影和报端不断显现作品的情影。艺人们风而从之。一时间，以农作物为创作题材的作品成为了时尚。《高粱》的成功创作，标志着林如奎的石雕艺术思想日趋完美（图 12）。

冰川融化的信息听见了，映山红充溢着满山遍野。和所有的艺人一样，林如奎的憧憬和希冀一步一步接近了梦想中的现实。"石刻小组"在合作化运动中升格为"石刻生产合作社"；到"人民公社化"时期，又变为"石刻厂"。"青田石刻一厂"更名为"青田石雕厂"，并成立了"青田石雕集体创作研究组"。

能进入"青田石雕集体创作研究组"的成员，大多是从鹤城、山口、方山、油竹等四个分厂抽调上来的技术骨干。他门技艺百里挑一。在这些人当中，年长的有张仕宽、林如奎、叶守足、黄华英、朱振良……年少的有周伯琦、张爱廷、林福照、周南

图11　《五谷丰登》香炉　　石种：青田石　　规格：55厘米×30厘米
创作年代：1959年

这是一件"司法"类的作品。此类作品由炉盖、炉身和炉脚三部分组成，要求对称、凝重，传统上多饰以龙头、狮头及象鼻等形象出现。到林如奎这一代充分吸收陶器和铜器造型手法，结合石雕的自身特点加入新的雕刻语言元素，该作品的活动炉盖由镂雕的高粱和小米组成；炉身中空，夸张地处理成一个大型南瓜，在瓜体周围又浮雕着大大小小的葫芦；炉脚如鼎足，高高托起丰收的喜悦。该作品为建国10周年献礼而创作设计，并被选为北京人民大会堂浙江省厅陈列。

图12　《高粱》插屏　　石种：青田石　　规格：55厘米×30厘米
创作年代：1964年

插屏形式的雕刻大多用于山水和花鸟题材的创作，上下部分一般不固定泥死。为了省料，一般扁形的石头多用来雕刻成此类雕件。它的边缘要求处理匀称，底板要求平实；表现对象需随着石头的纹理、形状而构思布局，并以浮、镂雕的手法将表现对象突出，但又不宜雕刻得太空，太空会导致雕件华而不实、经不起推敲。这件20世纪60年代的《高粱》插屏较大师50年代的雕刻，已经发生了一些微妙的变化：高粱被雕刻得比较茂盛，而且有一些瓜果等穿插其同，使作品较以前的虚实关系处理更为得体。

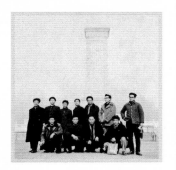

图13～图15　林如奎和青田石雕集体创作研究组同仁分别在韶山、长城、北京等地采风

康、周悟青、林耀光、林达仁、杨楚照、张梅同等10多人。

"青田石雕集体创作研究组"成立以来，创作态度严谨细致，组员和组员之间相互观摩学习，关系融洽和谐；创作热情异常高涨，各自根据自己特长，合作创作了一大批优秀作品。青田石雕史上反映党史题材的著名作品《东方红组雕》就是在这个时期出自这批精英之手的（图13～图15）。

据林老回忆：为了创作这一重大题材，青田石雕厂还专门组织他们参观"革命圣地"，行程自青田——南湖——南昌——井冈山——韶山——延安。几千公里云和月，使我们深深感受到了体验红色革命史。因此进入真正的创作时期，大家心中就有历史和现实生活的底子，表现起来得心应手。创作出来的作品既能紧扣历史题材，又能以石雕技巧和各种文化元素征服观众。作品先后在全国巡回展示，得到了强烈的反响。

现在可以毫不犹豫地说，"青田石雕集体创作研究组"是青田石雕创作划时代的风向标，代表着青田石雕很长一段时期的创作繁荣和进步。如果没有了它，今天就没有了现存于青田石雕博物馆一大批珍贵的"红色经典"力作。1963年，林如奎从《浙江日报》上读到了毛泽东主席诗词《卜算子·咏梅》，思忖着能否以青田石为载体，创作一件"咏梅"的作品。他虽擅雕松刻梅，但对毛主席诗词《卜算子·咏梅》深邃的含义不甚理解。于是，他去县文化馆找美术老师王为纲一起琢磨，又到青田中学去请教语文老师陈若佛。不久，林如奎根据词意创作《咏梅》插屏，赋予清逸、孤芳的梅花以坚贞不屈、虚怀若谷的新意，突破了以往花卉雕刻的单调表现手法，在意境和表现形式上形成鲜明的对比。

自60年代以来，他创作的《高粱》（1965年作）参加广州工艺品新题材展览，受到周恩来总理的高度评价。他采用坚硬的封门蓝花钉石料，创作了《俏不争春》《冰梅》《红梅欺雪》《晨曲》《茶花瓶》《冰下红梅》以及《冰山雪莲》等佳作，克服了青田石雕用材的诸多难题，成为第一个攻克青田石用材难的石雕艺术大家……《人民画报》以巨大篇幅刊登了《咏梅》与《高粱》等代表作。文章称：《五谷丰登》《高粱》《咏梅》等这些极具时代意义的创新佳作问世，这表明林如奎对石雕艺术的表现形式和意境，有了新的追求和突破。

林如奎不以物喜不以己悲，只应献身于艺术，听任它神圣的隐秘召唤，从低谷和沼泽走出，升入高尚而崇高的精神之中。透过它，一个艺术家的内心世界能看得更清晰和真切。可以这么说，在"青田石雕集体创作研究组"的20多年间，即在40岁

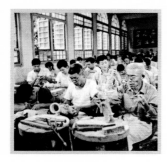

图17 林如奎（前排左）在青田石雕集体创作研究织和同仁们一起创作

至64岁的20多年间，是他艺术创作的黄金时期。他以开创青田石雕新局面为己任，如痴似醉耕耘于石雕艺术陌野，以高粱、玉米、小米、向日葵、瓜蔬豆菽以及冰梅为题材，创作了一件又一件惊世之作，奠定了他当代石雕艺术大家的杰出地位（图16）。

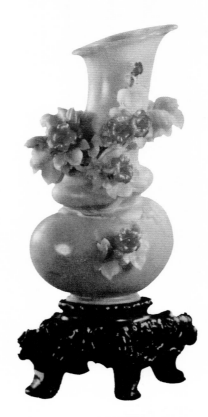

图16 《葫芦瓶》 石种：青田石 规格：50厘米×20厘米 创作年代：20世纪60年代
这是一个随形瓶的做法。顾名思义，它不像"司法"类的作品要求对称、规矩、凝重，而是根据作者的构思融合石头的色质来因材施艺。

　　"要知松高洁，待到雪化时。"1972年，洗清了横加于他人生履历上的污点。林如奎被恢复党籍，获得第二次生命，焕发出艺术的青春。是年，他和"青田石雕集体创作研究组"同仁以毛泽东《长征·七律》为主题，合作创作了《更喜岷山千里雪》。作品在全国工艺美术展览会上展出，被评为佳作。同年10月，《人民日报》发表《推陈出新，繁荣工艺美术创作》一文，称赞林如奎作品是花卉瓜果题材推陈出新的代表性佳作。《红旗》杂志发表了《更好地发展工艺美术生产》文章，对作品《更喜岷山千里雪》和《咏梅》作了充分肯定：林如奎同志20年如一日，一步一个脚印，为青田石雕作出贡献。他的艺术就像高粱一样丰实，他的思想就像冰梅一样殷红，可谓又红又专的石雕艺术大家（图17）。

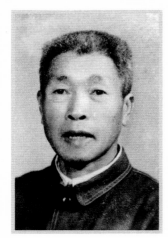

图18 林如奎52岁照相

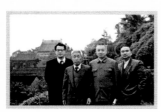

图19 1978年，林如奎出席在温州雁荡山召开的浙江省工艺美术创作设计工作会，与同仁周冠勒（左一）、倪东方（右二）、张爱廷（右一）合影

图20 20世纪70年代，林如奎在青田石雕厂指导学徒创作

图21 1979年8月8日至8月17日，林如奎（前排中）第二次光荣出席北京全国艺人创作设计大会

第三节　名于盛世

如果说1976年是中国政治分水岭的话，那么发生于1978～1980年间的"真理大讨论"改变了中国的命运，也改变了国人的命运（图18）。

这意味着中国文化艺术创作新时期的春天真正意义上的到来。也就是这个时候，作为民间艺术"国之瑰宝"——青田石雕创作才会给林如奎带来了巨大的声誉。这一时期，他创作精力充沛，佳作迭出。其作品或参展获奖，或现于银屏，或编入画册，或被国家博物馆和国际友人珍藏，好事连连。1976年，《高粱》被浙江人民美术出版社选为年历作品公开发行；1977年，再次在全国工艺美术展览会上获得好评，发表于《人民日报》；1978年创作的《高粱》在温州雁荡山召开的浙江省工艺美术创作设计工作会上获优秀创作一等奖，后又在全国工艺展览会上展出，被选入人民美术出版社出版的《中国工艺美术》大型画册……（图19）1979年，创作的《高粱》在全国工艺美术艺人、创作设计人员代表大会上观摩展出，12月6日，《浙江日报》发表长篇通讯《巧雕奇石出新意》，介绍其突出的艺术创作成就：《高粱》年年红熟，《冰梅》久开不衰。林如奎创作出了20余件不同形式的《高粱》精品。他向"国庆30周年"献礼的又是一件脍炙人口的《高粱》。这是同类艺术品中最使林如奎满意的一件。20年来，林如奎第一次在《高粱》作品上刻下了自己的名字，并获全国工艺美术百花奖优秀创作奖。党和人民看到了林如奎的成绩：1978年，授予其个人"浙江省工艺美术优秀创作设计先进个人奖"。1979年7月，授予其"浙江省劳动模范"称号；同年8月，这个在旧社会被称作"第三十七行"的石雕艺人，被国家轻工部授予首批"中国工艺美术家"称号，受到朱德、叶剑英、邓小平、李先念等国家领导人的接见。全国荣获此项殊荣的只有36人，浙江省仅3人。在荣誉面前，林如奎犹如硕果累累的高粱一样，谦虚俯首……（图20）

1979年8月8日至8月17日。这是林如奎第二次光荣出席北京全国艺人创作设计大会。会议代表总人数500多人，浙江省共28人参加，青田县仅2人。会议听取了李先念副主席的重要讲话和国家轻工业部部长梁灵光的报告。报告总结了30年来工艺美术成就，交流经验表彰先进，命名了34名工艺美术家；提出了今后发展工艺美术的"继承、提高、发展、适销"的八字方针。会议期间，代表们受到党和国家领导人的亲切接见（图21）。

图22、图23 20世纪70年代，林如奎在青田石雕厂认真创作

载誉归来，林如奎感慨万千，曾经写下这样一段感想：经过10天的会议学习、讨论，使我深深地体会到，党和国家对工艺美术的重视和关心。解放前，特别在抗日战争期间，石雕行业销路中断，我们石雕艺人生活悲惨。解放后，石雕艺人才得到新生。是党和政府把青田石雕从奄奄一息的处境中抢救出来，把当时流散在外的艺人号召回来。政府收购石雕产品，使石雕艺人生活有了保障。后来又组织合作化，使我们石雕艺人在政治上有了生命，经济上有了保证。

自从有了生活和政治保障，艺人们对石雕的前途充满信心。大家开始对石雕技巧进行研究、发展、创新，先后创作了许多优秀作品。比如张仕宽的《葡萄山》和我的《高梁》曾得到周恩来总理的好评，倪东方的《小米》曾受到邓小平副总理的称赞，林耀光的《群马》作为国礼赠送给朝鲜。现在还有许多像"红色经典"作品存放在人民大会堂、国家展览馆和博物馆……历年来，政府还选送20多名艺人到美术学院、研究所进修深造；创作人员被免费选送到外地参观学习，体验生活，以长见识，提高艺术修养。这些成绩都是在政府的关心下取得的。没有党对工艺美术的正确领导，就没有青田石雕的迅速发展（图22、图23）。

林如奎的言语感想发自肺腑，充满感恩。时代给了他无比的荣光，给了他宏大的目标。在向政府汇报的感言总结中，他还就青田石雕在发展中出现的几个突出问题提出了合理的解决思路：强调重视石雕资源有计划地合理开发，杜绝破坏性开采，保证集体生产需求。要维护集体经济利益，实行大集体带小集体的生产方式；维护青田石雕整体声誉，杜绝粗制滥造。要落实好传统技艺传承工作，允许老艺人带子女学艺的政策，实现青田石雕老中青三代人"传、帮、带"的作用。要改善艺人的工作条件，解决粉尘污染问题和艺人的生活困难，保证他们从事石雕创作和传授技艺的时间。在创作上要实行"按劳分配，多劳多得"的原则，设立创作奖、创新样品奖和业余创作奖等多种奖励形式，以鼓励广大艺人的积极性……

行者无疆，胸怀未来。正出于这一原因，因此无论在什么岁月里，林氏的艺术思想和石雕作品早已超出了一般意义的"民间工艺美术"的范畴，走向艺术的最高殿堂，赢得了越来越多艺术观赏群体的顶礼膜拜。

20世纪80年代，青田石雕从初期"实用品阶段"进入"观赏艺术品阶段"。这个时期，青田石雕在不断革新。那些有规格造型样式的、明显实用功能的批量产品逐渐消失、退出舞台，被题材多样、造型多变的精雕品所取代。

图24 1988年4月24日，林如奎（第二排左三）个人被国家轻工业部授予"中国工艺美术大师"称号

图25 1988年，林如奎（中）出席第二届中国工艺美术大师评比表彰大会，与周伯琦（左一）、倪东方（右）在北京天安门城楼上留影

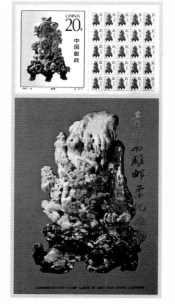

图26 图27 1992年，林如奎代表作《高梁》被选作特种邮票《青田石雕》公开发行。作品《春来》被选作《青田石雕邮票纪念册》封面

1981 年，68 岁的林如奎，从青田石雕厂退休。他并没有与其他老人一样，赋闲在家颐享天年，而是在天口镇千丝岩景区创建了第一座个人石雕创作室——"石耕苑"。这是一座现代西洋式的别墅，即是大师作品的个人陈列室，又是大师常年创作、接待宾客的活动场所。庭院到处飘溢着四季花草的香气。它和大师祖业留下的矮矮的老式旧民房有着天壤之别。在这里，我们几乎每天都可以看到这位中等身材、银发苍苍的老人闲坐别墅阳台，抽着香烟思索，久久地凝望着远处的封门山。大师老骥伏枥、独得地灵、秉承艺慧，以上帝般的神奇之手，潜心创造出了超凡脱俗的艺术世界和生命境界。

年年有高梁红熟，岁岁有红梅怒放——1980 年，《高梁》《咏梅》等作品被浙江电视台摄入《青田石雕》纪录片。1982 年，以官洪底石为原料创作的《高梁》获中国工艺美术百花奖"希望杯"创作没计二等奖，被轻工业部选为珍品，由中国工艺美术馆收藏。1985 年《高梁》被人民美术出版社选入《青田石雕》明信片，被轻工业部选为工艺美术珍品，由国家征集收藏、永久保存，1988 年 4 月 24 日，其个人被国家轻工业部授予"中国工艺美术大师"称号……（图24、图25）

进入 90 年代，青田石雕行业发生了许多重大变化，县政府对 4 家石雕厂实行改制，重新实行以家庭作坊形式进行生产，一改过去依赖集体化的生产模式为自主产销。在这时期，发生在大师身上的两件大事是值得一提的：1992 年，青田县委、县政府举办"首届中国青田石雕文化节"。国家邮电部首次将青田石雕界具有重大影响的领军人物——林如奎的代表作《高梁》与周百琦、倪东方、张爱廷三位大师 4 件代表作选作特种邮票《青田石雕》发行。同时，林老另一作品《春来》被选作《青田石雕邮票纪念册》封面。一时间在国内外引起了强烈的轰动（图26、图27）。

时值林老 78 岁高寿。1996 年，浙江摄影出版社出版了青田石雕有史以来的第一部石雕大师个人石雕作品集——《林如奎青田石雕作品选》。《作品选》由中国著名摄影家初小青摄影，中国美术学院教授、著名美术教育家邓白作序。选印了他 20 世纪 60 年代至 90 年代的 50 多件作品，其中有名艳天下的代表作，有创新题材的佳作。从中可以窥见林如奎先生深厚的功力、独到的技巧和他与众不同的想象力、观察力。诚如邓白在《作品选》序言中所说："他已年过古稀，退休多年，但仍宝刀不老，不断有新作问世，为石雕工艺奋斗不止。特别是他那勇于改革、敢于创新的精神，更为难能可贵！尤值得我们衷心敬佩。"（图28）

图28 1996年，浙江摄影出版社出版青田石雕有史以来的第一部石雕大师个人石雕作品集——《林如奎青田石雕作品选》

图29 1992年，林大师（前排中）出席青田县委、县政府举办的"首届中国青田石雕文化节"

"海内存知己，天涯若比邻。"任何美妙动人的艺术是没有国界的。无论将它放之于四海，还是时间长河中，都像永恒不朽的石头一样，经得起验证和推敲。

2003年4月17日期，一封来自太平洋彼岸美国纽约的海外飞鸿让人感慨万千。写信者是一名与林大师素不相识，且以收藏青田石为乐的美籍华人。信是这样写道的——

林大师如奎先生尊鉴：

敝人系福建福州市人。先父生前爱好收藏古玩及工艺品，故受先父之熏陶，耳濡目染对古玩及工艺品颇为爱好。有幸于1985年初，在偶遇之机会中，见到大师之大作《高梁》（见附上照片，系大师1982年之作品）令人叹为观止，爱不释手，当即以重金收藏。仅知该作品曾在日本、香港展出，轰动一时。其余，对大师之名望、背景一无所知，深感遗憾与歉疚。及至最近见到大师另一件作品被选为邮票图案，引人注目，经多方收集资料，方得知大师被评为国家级工艺美术大师，在国内外享有极其崇高之地位，是一代宗师。敝人谨此表达对大师最崇高之敬意。

据闻大师现已封刀多年，可叹后继无人，不知大师平生精心大作是否有？集成册？如有，敝人亦愿收藏之。对敝人收藏之大作之创作过程及费时多少？亦愿闻之！据云：该作品曾参加全国工艺美术大师展。大师一生专注石雕艺术之创作，令人敬佩景仰。如有机会，敝人极愿拜会大师，当面向大师请教，并致衷心之敬意。同时，敝人亦诚心邀请大师能来美国旅游，并宣扬青田石雕之艺。敝人愿负安排接待行程，以尽地主之谊。并盼及早安排各项事宜。

此致
恭祝大师身体健康，事事如意。

剑梅敬上

在信中，林剑梅老人提及的传人问题是最值得我们关注的。其实这是中国所有"非物质文化遗产"共同关注的问题。青田石雕也不例外，有史以来以口头和师承相传，不着文字，但源远流长、经久不衰（图29）。

林大师在请著名诗人叶坪捉笔回函中说道：来而不往非礼也。一是说我"已经封刀"，这是不知内因。我虽85岁高龄了，但活到老、学到老，还要雕，不断创新、出新作品；二是说我"后继无人"，这也不完全。二子四女皆会雕刻。长子在山口石

图30　林老与其子林伯正（后排左）及
第三代传人马兵（右）留影

雕厂、二女、三女和二女婿、三女婿原在青田石雕厂，后都移居国外发展。其中技艺以次子伯正最为突出，继承了我的事业。他从小在祖父辈的指点下就受到浓厚的石雕艺术气氛熏陶。1971年进青田县石雕厂做学徒，3年学徒期满，在厂创作组从事精品创作，被厂部称为是70年代步入石雕艺坛的接班人。在石雕创作中，他自成法度严谨的特色风格，寻求适于自己技艺特长表现的艺术题材。《花蔓阳春》、《秋山野水》等许多代表作在国内外参加展出，获大奖。1995年被联合国教科文组织评为"中国民间工艺美术家"称号；1998年：被丽水地区评为"第四批中青年专业技术拔尖人才"，同年被浙江省工艺美术大师评审工作领导小组评为"浙江省优秀工艺美术专业技术人员"。现在早已成为"高级工艺美术师"。

我还有不少徒孙，在石雕事业上都有一定成就。如第三代传人马兵，北京大学生，更不容易。1988年弃学南下立志与石雕艺术为伴，随伯正学艺。通过学习，不断寻求自我突破，充分将数学、绘画方面的天赋融于石雕创作，使作品整体感、空间感、平衡感、构思立意以及石色处理等面面兼俱，越是细看越见精妙。早在1995年被联合国教科文组织评为"中国民间工艺美术家"称号；还有专攻金鱼题材雕刻的徐永泽初露锋芒，成为石雕界共同关注的新生代人物……（图30、图31）

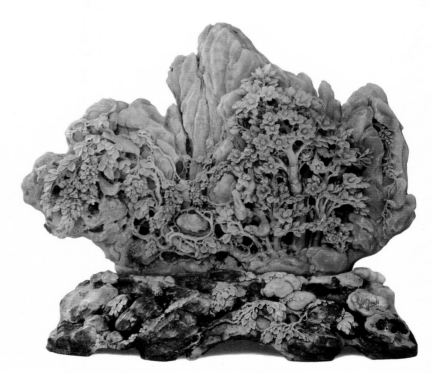

图31　《山花烂漫》(林伯正作)　　石种：青田封门红花石　　规格：52厘米×40厘米　　创作年代：2009年

图32 1988年，林如奎夫妇在美国孔子雕塑前留影

"桃李不言，下自成蹊"。林老特别强调：大师就是作品，作品就是大师。没有了作品，大师也是一个空架子。之于大师，只要关注他的作品，其他都是次要的（图32）。

他这一从艺态度不是目空一切，而是来自虚怀若谷的秉性。1999年，中国宝玉石协会牵头组织"候选国石"评选活动，他毫不犹豫地带头捐助"候选国石"评比活动。2001年平生创作以来的最大型一件《高梁》同名作品不辱使命，于北京"国石候选石展示会"中荣获特别奖。与此同时，青田石在各具优势的和田玉、岫岩玉和寿山石、昌化鸡血石、巴林石等名玉、石中脱颖而出，披上"国石"桂冠。正如前来参观的中国作家协会副主席高洪波先生题词所说："封门进京门，喜煞北京人。青田有瑰宝，深秋重入春。"2005年，其作《高梁》（现藏青田石雕博物馆）参加"中国首批非物质文化遗产展"，为青田石雕成功申报"中国首批非物质文化遗产"提供了一个绝美的依据。

岁月如水。老人不再使唤雕刀，但服役、奉献于青田石雕事业的本色依然不改。2005年，将个人作品《南国风光》无偿捐赠献给青田石雕博物馆收藏。这是林老80岁创作的一件山水代表作。原石出自青田岭头，石不名贵，但经大师巧取其色，随形赋彩，创造出可谓价值连城的珍品之作，成为他艺术生涯的又一个高峰（图33）。

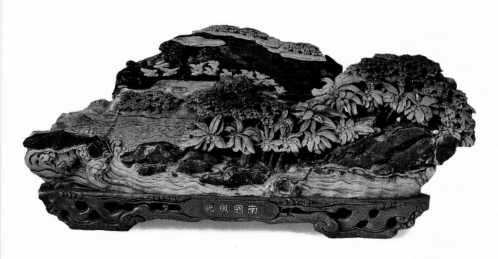

图33 《南国风光》　　石种：青田岭头石　　规格：43厘米×33厘米　　创作年代：1998年

图34　2008年，林如奎把县政府奖励的20万元人民币全额捐献给了县教育基金会。县教育基金会颁发"泽被教育、德厚流光"奖匾

图35　2007年7月初，林如奎（前排中）出席青田县首届"突出贡献人才奖"表彰大会

　　2006年，《高粱》参加"浙江省中国首批非物质文化遗产成果展"。展后，被浙江省博物馆征集、收藏。2007年7月，他又以其毕生的雕刻经验，鉴定湖州出土、归属崧泽文化时期半月状的"璜"为青田封门石，将青田石雕的历史前推了4000多年。同年7月初，众望所归地成为青田县首届"突出贡献人才奖"获得者，县政府奖励他人民币20万元奖金。面对种种荣誉，向来不善言语的林如奎极其平淡："这只是政府领导和同行们的抬爱罢了，我只是做了一个艺人该做的一切！……"之后，他又不假思索地把政府奖励的那20万元人民币奖金全额捐献给了青田县教育基金会，希望能把这笔钱用到最需要钱的地方去（图34）。

　　人格就是力量，就是魅力。德艺双馨的艺人总受人敬仰和爱戴。"2008·青田石雕之夜——传递金石祝福迎春晚会"，这场由青田县石雕行业管理办公室和中国青田印石收藏家协会联合举办的迎春晚会，成了一场特殊而精彩的祝寿会。来自全县上百位石雕艺人共聚一堂，把欢乐的祝福声转递给林如奎等4位长寿大师。在点燃祝寿蛋糕的同时，让我们看到了人们对大师的崇高敬意，对石雕艺术的无上敬畏。浙江省工艺美术协会借此良机特地给大师颁发了"石雕名家"的奖匾……

　　"梅花傲风雪清香愈远，瑰石铸人生品性益坚。"先生晚年结庐于千丝岩下居所高雅幽静，日常生活安排井然有序。早起看看电视新闻，午间翻翻报刊，晚间听听越剧……闲时品茗，养养花草，论论雕艺，会会宾朋老友，逗逗满堂儿孙，不失为一位慈祥而童真的长者。

　　熟悉林老的人都知道，他平生爱酒，一日三餐黄酒作伴，细酌慢品，却从不过量。这种黄酒浓醇香溢而不烈，远近闻名，被我们称作"林府家酒"……和林老论石品酒，如沐春风，如对美石。相对久了，我们自然而然就会品味出林老身心淡泊，进德修业，不计名利，平心乐道的人格魅力。

　　"一生磊落石为缘。"林老以重振民族艺术为己任，以默默耕耘的道德风范告示人们——"艺以人传，人以艺传"（图35、图36）。

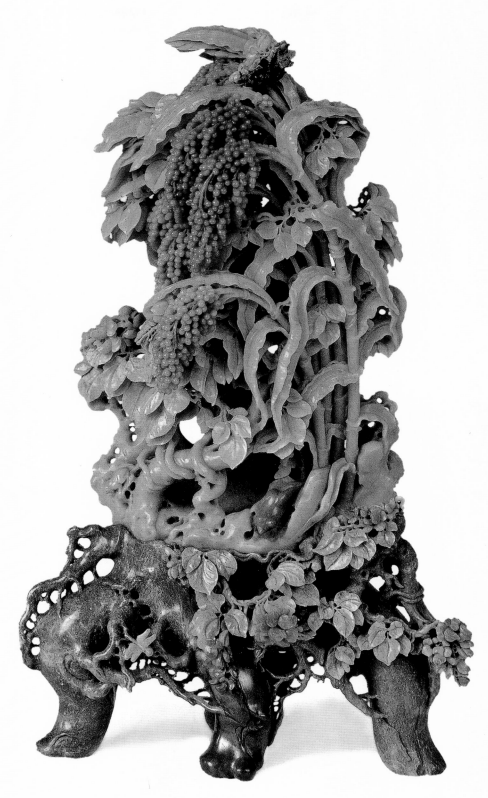

图36 《高粱》 石种：青田封门石 规格：42厘米×25厘米 创作年代：1983年

这是大师20世纪80年代创作的高粱题材的代表性作品。较60、70年代的同类题材作品，雕刻处理上有几处明显的不同：一是高粱秸秆较为粗壮，显得挺拔有力；叶子明显加厚，特别讲究刀痕感和质感之美。同一种题材在不同年代，有意反复为之，达到的艺术效果是截然不同的，这就是大师常说的："我有意反复求精神"吧。该作品于1992年被国家邮电部选作特种邮票《青田石雕》公开发行。

立业立德也立说
——大师语录

第 二 章

大师一直说自己书读的不多，又没有系统的理论，只不过在实践中得到了一些经验。其实，他的理论就在长期艺术实践探索之件。这些智慧的积淀和结晶不单凝结着他实践的经验，也直抵艺术真谛，闪烁着一个独创性艺术大家的思想风采。本章特辑语录，大多来自大师在有关工艺美术会议的发言，或者日常对其弟子们的教诲之中（图37）。

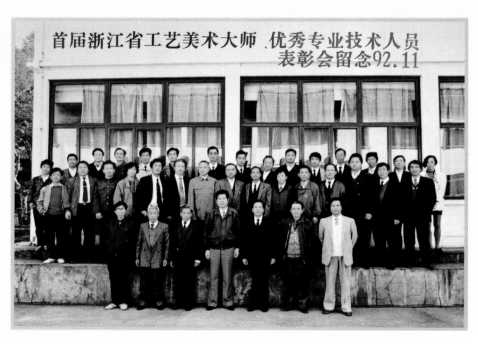

图37　1992年，林如奎（前排左二）出席浙江省工艺美术大师、优秀专业技术人员表彰大会

一

自一开始，青田石雕就有它自己独特的胎记。它的传统风格表现在传统题材上，更表现在其他创新的基础上。创新能使作品更加鲜活起来。

一个艺术品种是否有生命力，就看它能否有其他品种不能替代的风格特点。这种风格特点就是一个艺术品种的优势。如果一旦失去，也就失去自己，那它就无所谓的存在和不存在，也就消亡了。

一个人活在世上不容易，就像一株红高粱的苗种进泥土里，要生根、开花……不论土地怎样贫瘠，要经受风雨。结果就好像是一件作品拿出来奉献给这个社会。做人也一样，一步一步往前走，一回一回地结果……

二

一个好的雕刻大师应该根据石头的肌理和色彩，能够预料石头内部的情况。这种理性与感性的预见和感悟对石雕创作至关重要，对作品的整体创作有着很重要的作用，但也还会有错误的预见。一旦在创作过程中，出现未能预料到的石色、石质变化时，作者必须顺其自然，改变原来的思路，借势发挥，随机应变，使作品达到至臻至美（图38）。

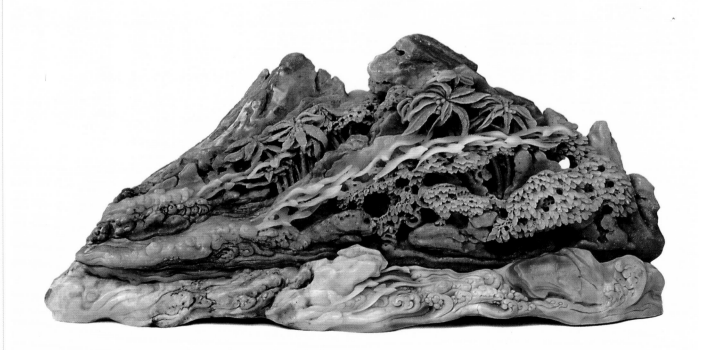

图38　《海韵椰风》　　石种：青田白蝉石　　规格：30厘米×59厘米　　创作年代：2002年
山水类题材作品在大师创作生涯中为数不多。该作品是作者继《南国风光》之后又一件表现南国情韵的山水精品，在处理方法上，大不一样。前者对水法的处理特别讲究开阔的气势，后者强调表达椰子林的茂盛，海鸥的翔动。显示了大师晚年创作在技法上的老辣丰厚。

三

石雕的轮廓是立体形从不同角度看上去，与外界有不同的分界线，换个角度就会看到另一个轮廓，但总有个主要的，比如正面的、侧面的或者后面的。总之，一件好作品必须要从多个角度去衡量，单一个面看好是不够的，也是不成功的。

一件作品一定有许多个"面"。雕刻时就要先抓大的面，再抓小的面；还要把抓面与抓轮廓、抓体积一起结合起来。

国画是最讲究线条表现力的，线条的名称也很多，为什么不拿过来用到石雕里来呢？我看可以，但不能生搬硬套。像我表现冰柱和高粱叶的"颤刀法"线条，就是把国画里的线条和自然界观察的一种结合。

任何一个事物都是由几个部分组成的。各个部分的大小长短都是各不相同的，雕刻时就要比较。不讲比例，不会比较，就会出问题。

做石雕，必须要先抓大体，再抓细部，最后抓整体。什么东西都一起抓，就会乱套。常说抓了芝麻，掉了西瓜就是这个道理。你必须讲个先后、讲个步骤，这样就不会乱套。

其实，每一件作品都有两部分：一部分是外在的东西，一部分是内在的东西。外在的就是形，物体的形象；内在的就是神，物体的精神。没有一定的形，神就无所存在。人们常说我的高粱雕得好，因为我抓住高粱生长的规律和丰收的神韵，这就是形与神的统一。

石雕艺术就像火焰一样，讲的是个"热"字。我喜欢有热情、有生命、激动人心的艺术。当然这是与个人的性格和爱好决定的，还有和年龄阅历有关（图39）。

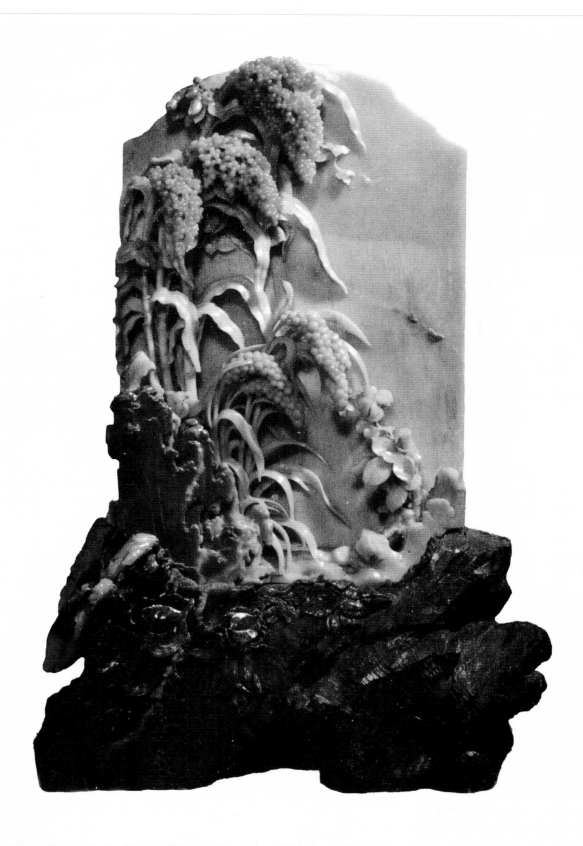

图39 《高粱》插屏　　石种：青田封门石　　规格：52厘米×30厘米　　创作年代：1964年

这是大师60年代创作的高粱作品。作品构图简洁，大面积留白。底座以岩头垫形式出现，这种形式在以后的同类作品中未有出现，70年代以后的高粱底座多改为树桩式；此外，前期的高粱叶子和小米穗头都处理得较短，并雕刻极为精细。

四

青田石雕素以"因材施艺，以色取巧"称著中外。历代名人评论家以"巧夺天工"来形容青田石雕技艺是一点也不为过的。一件精美的石雕艺术品离不开"五个巧字"："构思巧、造型巧、洞法巧、刺法巧、镂空巧"。任何色彩丰富、生得奇巧的石头都不如人们把它利用的巧。

一件好的石雕作品，第一巧妙在于"构思巧"。好的石头色彩丰富，要针对石色来选题，题材选的恰当不哈当，用色巧不巧，构思选题巧不巧，要看石料颜色和题材是否吻合，还要看景色和景物是否吻合。这是构思巧妙的关键。

围绕着色彩这些客观因素来思考设计，什么色相似什么景物，适合表现什么，脑子里就有自然界的色彩联想，胸中便自有成石。选题构思立意要以色为"基准点"，以人工与天然合一为最高境界。构思时要考虑统一与变化，要使作品独具恒久的生命力和震撼力（图 40）。

五

作品给人第一感观是形体轮廓美不美，也就是我们常说的"造型巧"。形体美是靠造型线条来表现的。一块多面体石料，怎样使它产生优美的造型，怎样利用它本身的线和面，使它的形更美观好看，这就体现出作者的造型技巧了。

石料的每个面和每条线多可随意运用，能把最佳的点线面留给观众，随形变化的艺人总能创造出最美的作品。

六

"镂空技巧"是青田石雕的一门独特技艺。"镂空"主要讲究洞法。镂空有单层次和多层次，在镂空的时候要考虑到作品的整体。把石料镂空，既要考虑到作

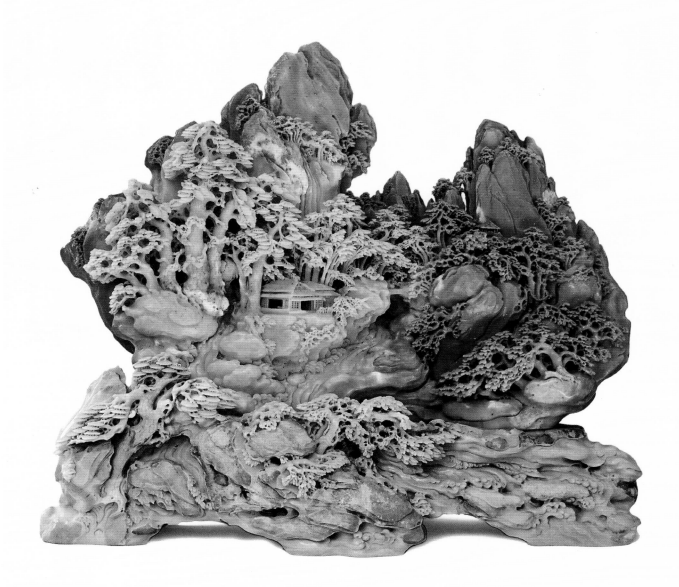

图40 《鹊梅》　　石种：青田封门红花石　　规格：48厘米×39厘米　　创作年代：1983年

大师雕刻的梅花类题材作品大多为竖立式构图。该作品一改平时习惯，为横卧式，而且雕刻的梅花品种也有别于同类，是叠瓣式的腊梅，花蕊比单瓣式的梅花茂密、繁华，相比之下，这种梅花的处理方式更显内美。此外，作品在色彩利用上，红色的腊梅和喜鹊，与青色的竹丛形成了强烈的对比，这无疑给作品造成了丰富而强烈的视觉冲击力。

品的牢度、厚度，又要镂的得体。镂的太空了会妨碍作品的牢度，还会影响到作品的美观度。这是青田石雕必备又非常重要的一道工序。

镂空技巧主要运用于花卉、山水作品。有单面镂雕和立体镂雕。单面镂雕运用于山水插屏，立体镂雕主要在花卉类中体现。如花篮，是要四面一致镂空的，难度最大。

有两面雕的作品在镂空时，要求把一面镂空，又不能使另面景物受伤破坏，使前景和后景做到一致，层次丰富、玲珑剔透，做到虚实结合。

虚即是空间，实即为带筋；同时做到要使密集的景物"多而不乱"，疏散的景物"疏而不少"。这就要求作者具有相当高超的操作功力（图41）。

镂空是青田石雕独特技巧，"洞法巧"是镂空的基础。镂空首先要打造型洞，钻洞是镂空的基本条件。

洞法的规律先从大到小，先钻出造型洞，之后透空洞。洞法有：造型洞、透空洞、直洞、横洞、斜洞。洞法多变，但最重要的是造型洞，先设计好造型洞，其他洞法随着造型洞变化而变化，由大到小，层层钻洞，钻出物体的层次。

要钻出景物的层次感、立体感，首先要明确自然景物形态，透空、直横、斜正、大小等洞法应随着景物形态的变化而变化，所以法中有法，法又无定法。

洞形要整修，不能一钻了之；洞形要自然，避免生硬、类同和直通。

造型洞的深浅、大小，也是镂空的关键。洞如太大太深会伤到景物则为败洞，太小又妨碍镂空，挖得吃力。洞的大小要与景物成比例，钻洞的角度与深浅这一切都要为镂空的方便而服务。在钻洞前一定要有明确物体的概念（图42）。

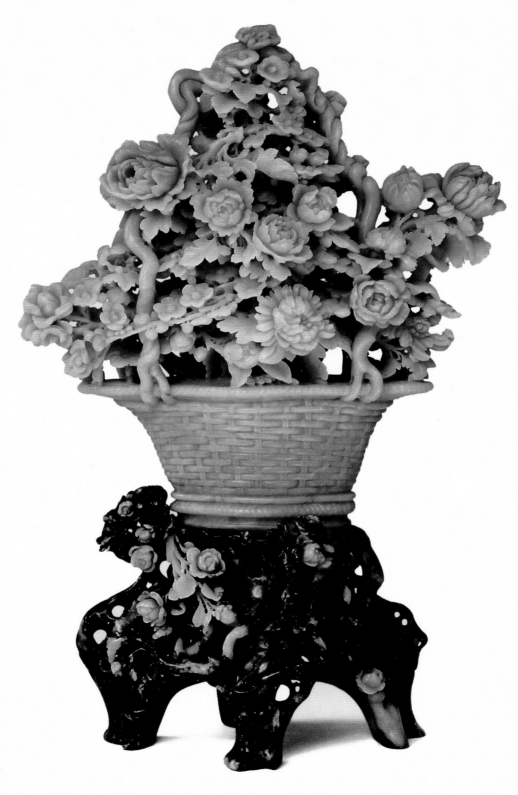

图41 《百花篮》　石种：青田金玉冻　规格：40厘米×20厘米　创作年代：1995年

这是一件圆雕和镂雕技艺相结合的作品。进行钻洞时，要注意对花卉的前后左右对空镂球。给前面的花卉钻洞时，切忌把后面的花卉钻伤钻坏，反之亦然。
左右的道理也要使用同样的手法。至于圆雕，即四面雕刻，可以四面观赏。花篮的形式要求美观、大方、精细；花篮的提环要依花卉的造型走向而设计，力
求活泼生动。仿佛天然的花卉被艺术地插到篮子之中，给人以"一花一世界"的美感。

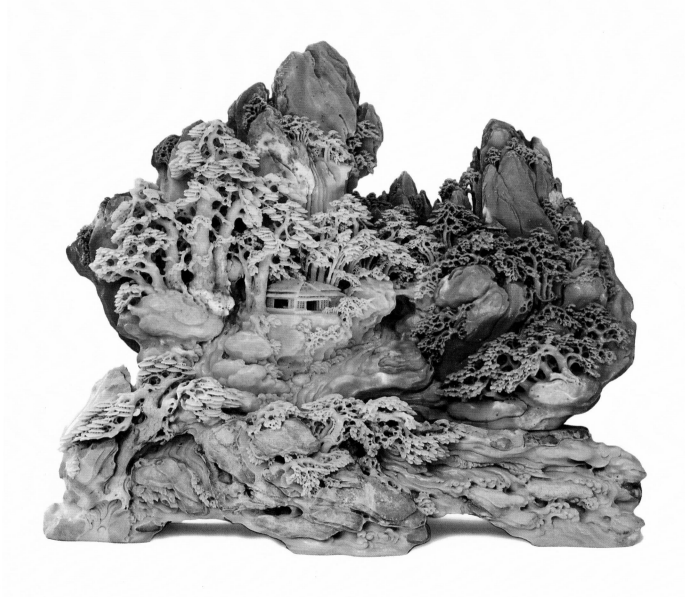

图42　《秋山野水》（林伯正作）　石种：青田红花石　　规格：40厘米×20厘米　　创作年代：2002年

山水有体，可表现林泉之身临其境，体验可行、可望、可游、可居的状态。这是大师遗传给其子林伯正的一种艺术基因。该作品的秋意体现在对色彩的充分利用。红色为山，为秋枫，青色为松竹和茅舍，突出一个"野"字。那山水在山则清，出山则浊，恣肆迸发，显示了作者返朴归真的艺术心态。作品构图密而不繁，线条洒脱，在手法和意境上继承了家风衣钵。但对山崖的表达两代人迥然不同：林老喜欢以圆线表达，以求美满；小林喜欢以直线刻画，以求气势。

七

石雕刺法是石雕创作中一道不可或缺的工序。如扁、圆、方、椭圆等多种刺条，各有特点用途，也是镂空的一种不可缺少的特殊工具。

刺法的作用极大：一是起到雕刀不能镂空而以刺条来镂空的作用；二是改变圆洞的造型作用；三是起到作品修细的作用。特别在花卉、山水类的作品里，没有刺条，作品是完成不了的。

刺法的做法讲究，在什么部位用什么刺条，代替雕刀在作品物体深和窄的地方，雕刀不能操作的地方施用。改变洞形，刺条能随意把洞形改变，修细主面刺条的作用是最大的，特别是在花卉类雕刻中其作用最大。花卉的枝茎、叶、花各部细和山水树的枝、杆、树冠、叶子多需要刺条修细。花卉一般扁刺用的多，雕树一般圆刺用的多，或扁圆并用（图43、图44）。

八

我雕东西都根据我的心理去做。不是用手，而是用心去雕刻。古人讲：胸有成竹。在我这里叫"心中有石、石中有我"。

九

我最喜欢梅花的性格。它不怕冻不怕寒，冰雪压不倒它。越是压它，它越要开放。

我雕冰梅题材是从毛泽东《咏梅》诗意开始的。开始对诗歌不理解，后来就去找青田中学陈若佛老师，陈老师说主席诗词太深奥，也不是很理解。后来郭沫若的和诗出来了，也就明白多了。

图43 《花蔓阳春》（林伯正作）　　石种：青田封门蓝花钉　　规格：50厘米×40厘米　　创作年代：2003年

两代艺人同样钟爱一种石头——封门蓝花钉，这是奇缘；而对同一类石头以不同的题材处理，更是奇中有奇。作品为"三角形"构图，取唐代李白诗意，以"紫藤挂云木，花蔓宜阳春。密叶隐歌鸟，香风留美人"为内涵，独具匠心地将黄色巧妙处理为紫藤花朵，蓝色为古藤，在密叶之中隐现着数只鸣鸟，寓意春回盛世、万物生机蓬勃，使作品既有传统感，又充盈着时代气息。

图44 《三友》　　石种：青田封门彩石　　规格：75厘米×40厘米　　创作年代：2001年

封门彩石为青田名石，色相丰富，其中青、黄、黑、蓝各色过渡自然干净，是理想中的上乘雕刻原料。作者相石布局，将青色处理成松、竹；黑黄色处理成梅花；蓝色处理成山岩；"三友"上下呼应，自成一体。

该作品从技艺来说，是最能体现镂雕手法。作者如是说：作品是否厚实、凝重、耐看，关键在于镂雕手法的洞法用得巧不巧。洞法要讲究大洞套小洞，要先明洞后暗洞。明洞即外层能看见的部位，暗洞为底层难以看见的部位。明、暗洞要表里呼应，又不能一次钻透，这样就可以达到理想厚重的感觉，能达到无论从什么角度去审视作品，都会有一种丰富而纵深的层次感。

雕刻冰梅的背景，大多做山势，目的是为了突出梅花的高度。

在大寒天里，开出来的梅花是最有精神的，也是最俏的。为了把冰梅里的冰刻画好，冬天我都要跑 10 多里的山路，去看冰、观察冰……冰的形状有各种各样的。通过踏雪寻梅这段生活体验，对创作是一大最好的启发和收获。有生活体验和没有完全是两码事。

我之所以不厌其烦地雕琢梅花，和以前的"整风'运动到后来"文革"时期的一些原因分不开。我之所以好好地挺过来，靠的就是冰梅这种精神信仰。

雕梅必先得成梅于胸中。成梅不是师承图式，要心有所得，有一个完整的概念。这概念来之于造化，对大自然之梅花认识并把握住了，才能反映。有进才有出，能入能出，主观与客观默契，移情于物产生成梅花（图45）。

十

别人都说我闭着眼睛雕东西，那是因为我心中有石……比如砍坯吧，别人是先定形，再钻洞；而我恰恰相反。这样做，其实可以让作品的表现力更强，更能增加作品的层次感。

图45 《红梅颂》　　石种：青田封门红花石　　规格：60厘米×30厘米　　创作年代：2004年

这是林老晚年创作的梅花。对梅花的雕刻技艺，林老曾作如此之说：雕山崖圆刀和圆线用得较多，使之浮突，并增强气势；雕冰柱先用直线，后以圆刀横加修细，可达到自然天成的感觉；用圆刀把梅花之蕊修理到外薄内厚，便有质感，前后花蕊重叠，后花虽半，但要有全蕊的感觉；梅花枝生长的方向不能重复，粗细适中，过细无力。还有对折枝的处理是雕刻好梅花重要的条件，要曲直有度、穿插变化。

雕树雕花要分四季八节的变化。冬天的树不能雕得太细，要蒙胧些；春天的树就不一样，向上挺拔，要雕得精细，才够到位。

树桩垫雕起来比较灵活，比较自由；岩头垫就不同了，雕不好就比较笨拙，难看、不雅观。

十一

早期的司法瓶非常单调，即使在我父亲的那个年代也如此，只有树桩或者花瓶一类。到我这里瓶的传统和古典之美虽然没改变，可是加入了我自己的不少新意，如我创作的葫芦瓶、五谷丰登瓶等；都有旧瓶装新酒之意。

20世纪70年代的青田石雕，我们统称为"计划货阶段"；到80年代，情况就发生了很大的变化，称"半精品阶段"；再到后来按劳取酬的时候，各自创各的新，百花齐放了（图46、图47）。

图46 《野趣》　　石种：青田封门三彩　　规格：32厘米×17厘米　　创作年代：1974年

图47 《双耳古式瓶》　石种：青田季山葡萄冻　规格：32厘米×17厘米　创作年代：1976年

十二

搞艺术，必须以特色给人惊喜，以特色形成艺术价值。无特色就是无艺术生命。

一件作品哪些主要，哪些次要，事先要有个设计。把最美好的东西放在主要位置上，层次、形象要分一、二、三，即要突出主要的东西，而不能把第二、第三的东西摆在第一的位置上。如画要有画眼，画眼一定要突出，不能和其他的平均对待。

雕菊不在于形似，要升高到神似，雕出秋菊的精神面貌，不停止于外形之摹拟，不拘泥于自然之真实。

我对作品的后期处理有一个习惯，从不经过低度水砂打磨，只过几次糠灰和高度水砂就足够了。目的很清楚，可以保留作品原有的刀感和质感，让人看到我原来怎么雕的，留给你的过程感受还是那样。

第 三 章

我以我心雕我石

——作品技艺

图48 林如奎大师在"石耕苑"阅读有关艺术资料书籍

图49 林如奎大师与本书著名摄影家初小青一起在"石耕苑"拉家常、沐浴着初春的阳光

林如奎大师素以石雕题材开拓创新而饮誉艺坛。作品丰富华滋、老辣厚重，极富生活个性和艺术灵性，充盈着他为艺为人的内在精神之美。这是他石雕艺术风格的核心，又是他生性温和、敦厚、正直、笃实的人格写照。

人格是风格的基础，风格中映现出人格。这恰是对林大师艺术风格与人格的最好注脚。大师他那漫长而离奇的艺术生涯，好像一条江河，或曲折婉约，或豪放大气，包容百川，直奔大海。

如果要细细探究，大师艺术创作生涯大致可以划分为三个阶段：

从童年时代至解放前夕是林如奎的"艺术上游"。这30多年，他如一叶浮萍漂泊无际，经历了中国近代史几度时世变革。他所特有的德志形成于这一阶段，也决定了他今后石雕创作的思想陆和时代性。

从"四十不惑"到"六十甲子"之年是他"艺术中游"的20年。这20年，是他实现人生抱负和艺术高峰期的重要时期，也是他人生几起几落的波动时期。他驾驭传统，转向开拓创新，逐渐走出了林氏风格（图48、图49）。

从退休到结庐"石耕苑"，是他"艺术入海口"的30年。这30年，大师深居简出，煮酒论石，淡泊名利，潇洒自在。石雕创作从"无法"到"有法"，从"有法"到"无法"，以"无法"之法，真正达到了炉火纯青的艺术巅峰。

自然，这三个阶段螺旋式上升，环环相扣，包含着大师内心世界和艺术创作发展的内在周期，也正展示了他如何由一个平民艺人成长为石雕艺术大家的心路历程。

第一节　工欲善事必利器

"工欲善其事，必先利其器。"（语出孔子《论语》）意思是说一个做手工或工艺的人，要想把工作完成，做得完善，应该先把工具准备好。还有句行话更形象："三分活，七分工具。"如何巧妙地使用工具是创造完美形象的主要手段。因此可以这么说，有怎样的工具就有怎样工艺的表现技法，就有怎样风格的艺术大师。

那么，林如奎大师到底使用怎样的石雕器具和表现手法，在石头上耕耘着他的艺术人生，自成林氏独特的流派呢？下面，不妨让本文作者与林如奎大师面对面展开对话，聆听大师的亲身体验之谈——

本文作者（以下简称作者）： 青田石雕工具，是在长期的劳动实践过程中逐步发展演变而来的。它根据石雕本身的需要，吸收了木匠、铜匠等手工工具的长处，逐渐形成了自己的特色。大多制作简单、使用方便，经济实用，具有明显的地域特色。请问林老您在创作过程中都使用哪些工具？

林如奎大师（以下简称大师）： 凿子、雕刀、车钻、刺条是我经常使用的四种主要青田石雕工具。在不同的创作工艺流程中，它们各自发挥不同的作用（图50-1～图50-3）。

作者： 各种工具的用途能不能给具体说一说？

大师： 在这里，"凿子"分方口和圆口两大类，用于打坯、戳坯、镂空、铲平和修光之用。打粗坯一般用方口凿。打坯时，一手握凿，一手拿锤，以凿子的冲击力劈削石料，确定作品外轮廓、大体布局，乃至各部基本形态。圆口凿用于雕刻带一定弧度的面，譬如炉瓶、人物、动物、花卉的叶面；还可根据景物的面积及弧度，选择凿口的阔度。

作者： "雕刀"有平口刀、圆口刀和斜口刀三大类，具体有哪些用途？

大师： 平口刀主要用于刨、戳或者镂雕。圆口刀的作用与圆口凿相仿，用于雕刻带有弧度的面，只是大小不同。斜口刀可用刀刃刮，或者刀尖刻剔。在花卉、山水等镂空作品中用刮法最多。一些景物的边缘需用斜口刀刮薄，以表现其形态和质感。而景物间要刮清刮深，使形象明确清晰。

作者： "车钻"与铜匠使用的车钻相仿，有大、中、小号之分。使用时要掌握哪些要领？

大师： 使用车钻要做到势稳力匀，钻头与钻身要大小相应，重心垂直，旋转时不能摇摆扭动，用力要方向一致，力度适宜，因势利导，快慢恰当，要严格控制洞深，防止损坏景物层次。

作者： "刺条"是石雕中重要而简单的工具，由刺尖、刺身与手柄组成，其形状主要有圆形、扁形，还有椭圆形、扁圆形和扁方形，尖细的像针。刺条除扁形者外，无腹背之分，满身剁有锋利的钢刺。

大师： 一般握法是用右手捏住刺身轻轻拉锉，刺条伸入洞内拉动后，或锉或锯，以改造洞形，扩大空间，造出结构，明确层次（图51～图53）。

作者： 青田石雕的工艺流程大致分为：选料布局、打坯戳坯、放洞镂雕、精刻修光、配垫装垫、打光上蜡六道工序。一件作品一般自始至终由艺人一个人完成。

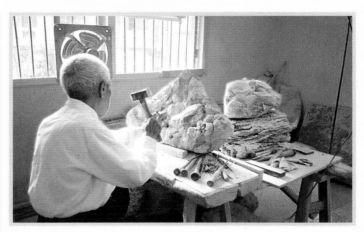

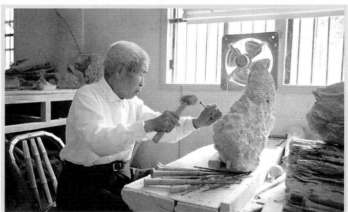

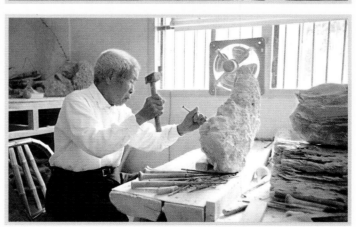

图50-1　林如奎大师常用的石雕工具

图50-2

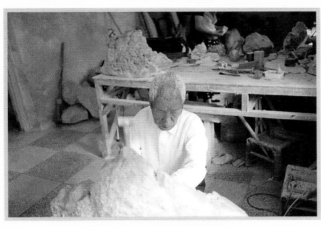
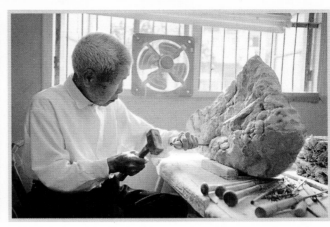
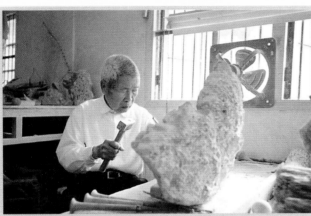
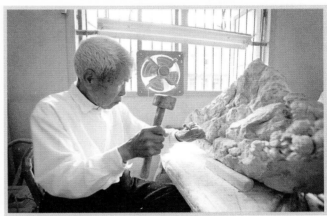
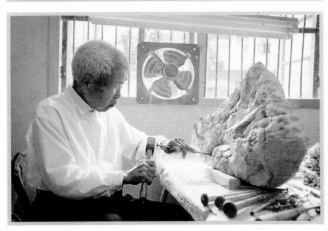
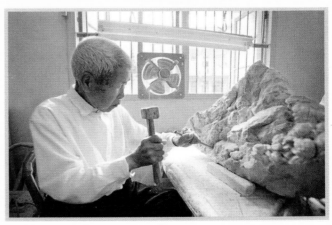

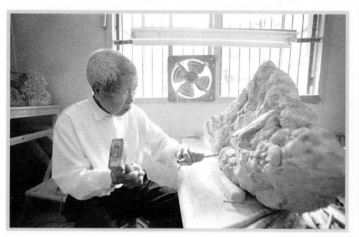
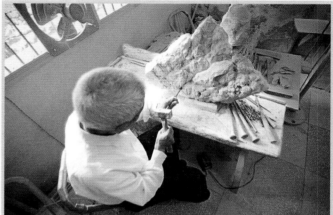
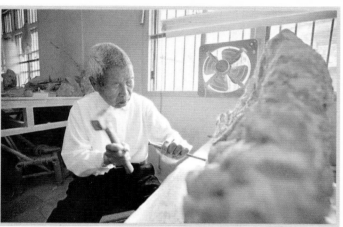
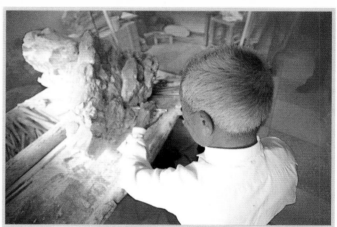
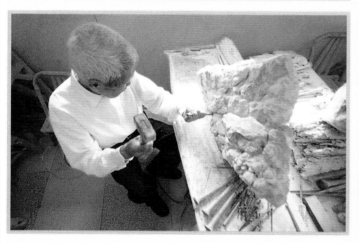
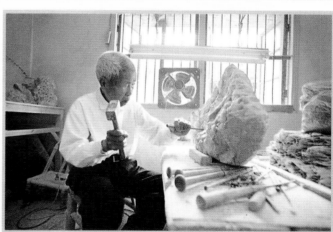

图50- 3

图51~图53　林如奎大师分别在做打坯戳坯、放洞镂雕、精刻修光等工序流程演示

请您老结合具体作品给说说。

　　大师：像作品《高粱》就是属于镂雕作品，基本制作顺序大致分为：打坯——包括先敲坯、后戳坯，均属粗坯型，钻洞——第一道较大的"放空洞"；镂空——内部镂戳，同时将坯进一步戳细；钻洞——较小和细小的"造型洞"；拉剌——完全定形成坯，精雕修光。像《刺梅树形瓶》（1994 年作）属于圆雕作品，工序如镂雕作品相似。像《晚霞》（1977 年作）是件浮雕作品，先要将作品表面基本铲平、刨光，再在高低可雕的地方，将作品轮廓外形完全确立后，画上图纹、刻线，然后起地，戳去该凹的部位，使图纹浮起，最后修雕光洁（图 54 ~ 图 56）。

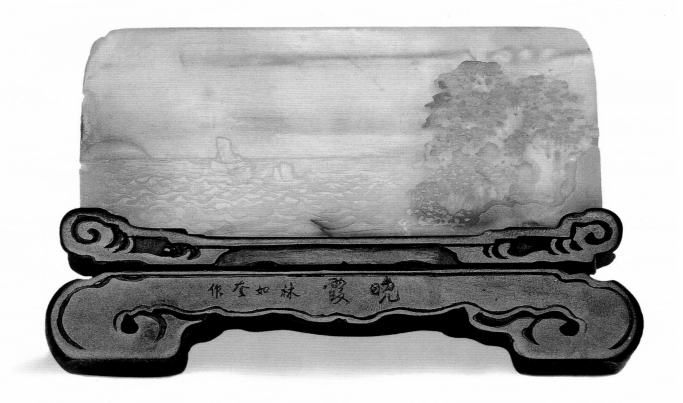

图54　《晚霞》　　　石种：青田封门彩石　　　规格：62厘米×35厘米　　　创作年代：1977年
这是件浮雕与薄意手法结合的小品。雕刻时先要将作品表面基本铲平、刨光，再在高低可雕的地方，将作品中前景的红枫，中景的点点帆船、起伏水浪，远景的落日轮廓外形完全确立后画上图纹、刻线，然后起地，戳去该凹的部位，使图纹浮起，最后修雕光洁。作品虽小，却于咫尺间显现出大师的艺术功力与意境。

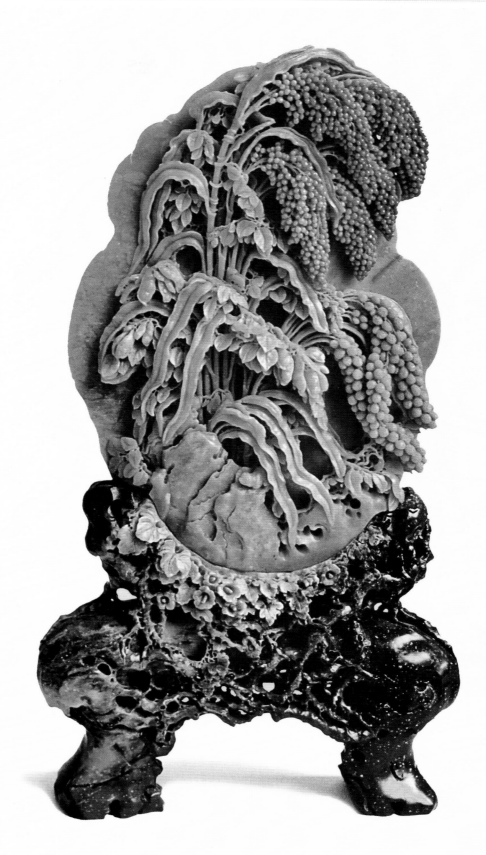

图55 《高粱》插屏　　石种：青田封门石　　规格：62厘米×35厘米　　创作年代：20世纪90年代

（局部）

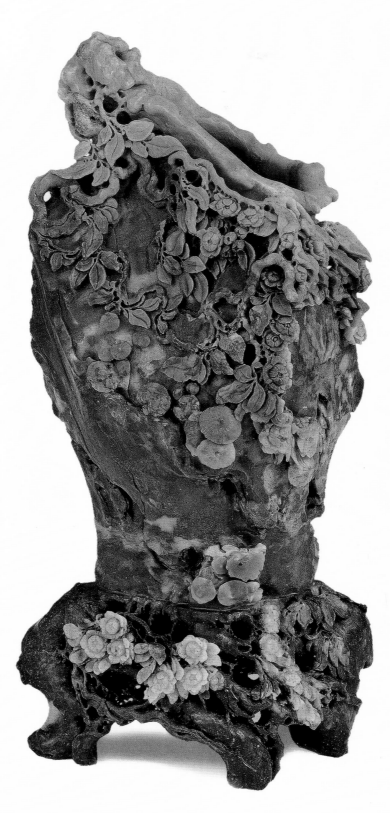

图56　《刺梅树形瓶》　　石种：青田封门彩石　　规格：42厘米×20厘米　　创作年代：1994年

这是一件依据树桩的形状而造型的圆雕作品，故名树形瓶。其实也是随形瓶的一种。黑色瓶身为老辣的树桩，黄色为行云般洒脱的古藤和野茵，瓶口依石形而开。物象取舍，布局疏中有密、密中有疏，于新老交替、色彩对比中，显示出作品的生命力。

图57大师在创作《百花齐放》时胸有成竹的打坯

作者： 不同的表现书法，使用不同的工具来完成。那么落实到一件作品中，应该更为复杂吧。

大师： 就拿我眼前这件作品来说，我想以"百花齐放"为题材构思创作，作品中要安排五颜六色的百花和各色争鸣的百鸟。包含的内涵越大，雕刻时间就越长。

作者： 那先给我们讲讲作品的"起手"吧。

大师： 我们艺人叫"起手"为"定基础"。在坯料未正式动凿敲坯之前，要根据料形岩质和雕刻的产品类型内容，先确定上、下、前、后基本方位，再将坯底基础定好切平。作品中的基准点"孔雀"是主体部位，是表达主题最显要、最突出、最关键和最有特征的所在，又往往是石料质地和色彩最理想的部分。打好基准点，接着以它为标准中心，依次展开布局次要的部分。它的大小、仰俯和正侧是决定整件作品的构图布局和艺术效果的关键（图57）。

作者： 作品的第二个步骤应该是"打坯"。青田石雕的"打坯"从外部到内部，由概念到具体渐次地、大量将材料减少掉。

大师： "打坯"有广义和狭义之别。狭义范围只是敲和戳，使用的是凿和锤子等粗工具，属于粗工序。广义来说作品未进入精修阶段都称之为"坯"，它包括"敲、戳、铲、钻、镂、拉刺"等工序。打坯程序要全局着眼、局部着手，由大局到小局，由小局到点，由点及面，由小分面到大分面，以致展开全局。你看这件产品《百花齐放》就是由许多局部无数花鸟的分面以及无数点组成的整体。

作者： 打坯打得准确、得体与否，是作品成败的关键，这里头有没有什么"口诀"？

大师： 有。通常有"四从二欲"之说。"四从"："从大到小、从外到里、从上到下、从高到低"；"二欲"："欲右必须从左到右，欲左必须从右到左"。还有两条很有道理的口诀："打坯不留料，雕刻无依靠"、"打坯打彻底，雕刻省力气"。"打坯"必须要胸有成竹，大胆泼辣，落凿准确，不拖泥带水，不留多余，才能精确地完成"坯"的使命。

作者： "修细"又称修光，修出光彩，显出石质本身所特有的自然色泽之美。普通产品修细的时间短，精雕产品修细的时间很长。像这件《高粱》作品多层次纵深，修细时间很长，甚见功夫。

大师： 修细的工具主要是雕刀。技术手段包括刨、雕、刻、刮和剔等刀法。修细程序同打坯的程序几乎相反，它是由里及表、由深到浅、由后而前、由远到近和先粗后细而进行的。《高粱》成坯后，牢度已大为减弱。如果从外向里修细，修到

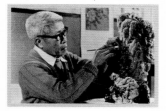
图58　大师在为作品《高粱》修细

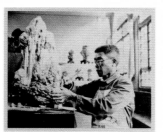
图59　大师在为作品《冰梅》配置底垫

作品的深层次时，会很容易把已经修好的外部擦伤折断。只有先修好枝叶，那高粱穗头就可起到保护作用。当然，工艺流程规律要由点到面、由局部到整体依次渐进，直至完成。切忌凭一时兴趣先将某一局部单独地、过早地修细。初学者往往犯这样的毛病（图58）。

作者： 青田石雕艺术表现手法以写实为主，以精细光洁为能事，完全不同于"洋"雕塑。除特殊需要留有刀凿味外，一般都不留刀凿雕琢的痕迹。那么，其基本要求是怎么样的，有没有口诀可以遵从？

大师： 修细的基本内容概括为"五要"、"十达到"。"五要"："一要刨光，二要雕净，三要刮深，四要刻明，五要剔清"；"十达到"："要使作品光洁、干净、清晰、精细、明确、爽气、形实、神似、肖妙、韵美。"

作者： 接下来是配底垫这一工序。青田石雕产品配底垫一般都要用深色石料。底垫虽属次要部分，它定整个作品组成的联系体，十分重要。一是使产品稳固。二是衬托，做上身主体的铺垫，使主体凸出、丰满和醒目。三是补充，弥补有些上身主体造型或构图的不足和欠缺，使其充实完整此外，还要遵循哪些原则？

大师： 配底垫要视主体的造型构图、外部轮廓和主题内容而来配置，要遵循"四为"原则和做"六字"文章。"四为"："为上身服务，为主题服务，为内容服务，为造型服务"；"六字"："在造型上'弥补'上身的欠缺，在构图上'充实'上身的不足，在内容上'增强'上身的气氛"。

底垫的形式也是多种多样的，要据上身主题来决定。我给《冰梅》配岩石底座，就较为合理和谐。另外，底垫与上身的高低比例，大致是2:8、3:7，或1:3。底垫过高就会暄宾夺主，显得别扭（图59）。

作者： 打光上蜡可使作品外表光洁、明亮、高雅、艳丽，充分显现石料的材质美、色彩美，获得更好的观赏效果。打光用的材料，有粒度80号至120号砂布，280号至5000号的水砂纸，以及糠灰、打光粉（金刚砂粉末）、打光油等。打光时要从粗到细，循序渐进。可是大师您老的作品和别人相比，并不求打得如何细亮，这是什么缘故？

大师： 打光打得太细、太亮，有时会使作品的体面、交界线面转折模糊，结构不清，立体感差。我对作品的后期处理有一个习惯，从不经过低度水砂进行打磨，打几次糠灰和高度水砂就足够了。目的很清楚，可以保留作品原有的刀感和质感，让人看到我原来怎么雕的，留给你的过程感受还是那样

作者： 青田石雕的表现手法是多种多样，从形式上分有圆雕、镂雕、浮雕、线刻、镶

图60 1996年，大师在创作《雾香珠华戏九龙》

嵌数种，以圆雕最常见，而以镂雕最具特色。针对主要表现手法，能不能具体讲讲？

大师：先说"圆雕"吧，它一般广泛运用于石雕人物、动物、炉瓶、印纽等作品。圆雕作品的造型比较单纯，四面观赏。像我的作品《雾香珠华戏九龙》，在设计中特别讲究主体的动态，技法构图圆润而饱满。"镂雕"是青田石雕最具特色的技艺，主要运用于山水、花卉雕刻中。镂雕细分的话有单面镂雕、透空镂雕和立体镂雕。像"单面镂雕"作品《玉堂富贵》，主要集中精力镂雕好正面的景物，使花卉的层次丰富，玲珑剔透。像"透空镂雕"作品《雏啼逐日昂》，在"背部"上镂洞，一方面便于镂雕，以表现竹丛极为丰富的层次；另一方面给人以"透气"感，能使视线透过竹丛、穿过"背部"，感受到作品的纵深空间，更富立体感。像"立体镂雕"作品《花果篮》，在欣赏面上使花篮和花卉有主次之分，四面都要精心雕刻，面面都能给人以不同的美感（图60～图63）。

作者：从风格来讲，青田石雕有写实与写意两类，其中以写实为主。在某种意义上说，这也是一定社会的政治和经济在意识形态上的反映，反映了时代的风尚和审美观念。青田石雕从"实用品阶段"发展到"观赏品阶段"，至清代，与之相适应的时代审美观是"应物象形，随类赋彩"，要求作品"惟妙惟肖、栩栩如生"，致使青田石雕的风格基本倾向于写实。

大师：青田石雕大部分作品，都是尽量利用天然俏色去摹拟近似景物色彩进行摹写雕刻，要求形色相似。当然，也有艺人通过变形、夸张、装饰等手法，使写意作品别具一格。

作者：作为特种工艺品，青田石雕与它同类的牙雕、玉雕、木雕相比，在技艺上有着鲜明的特色。青田石色彩丰富，脆软相宜，可取俏色，又能精镂雕。在某种程度上兼备以上各种材料的优点，形成了"因材施艺、形象逼真，镂雕精细、层次丰富"的艺术特色。

大师：世界上没有两片完全相同的树叶，更不会有两块形态、质地、色彩完全相同的玉石。艺人面对千姿百态的石料，处理方式也就不一样。大致可以概括为以下几种：取势造型，依形布局，因色取俏。像这两件同名的《花果篮》因石头形态、质地、色彩不同，自然作品的取势造型和依形布局就大不相同，"因色取俏"的艺术效果就大不一样（图64-1、图64-2）。

作者：洞刺镂雕技艺是青田石雕的生命，巧色就是青田石雕的灵魂。利用石头天然色彩，因色而取巧是青田石雕的一大特点，也是实施"因材施艺"手法中的重要一环。

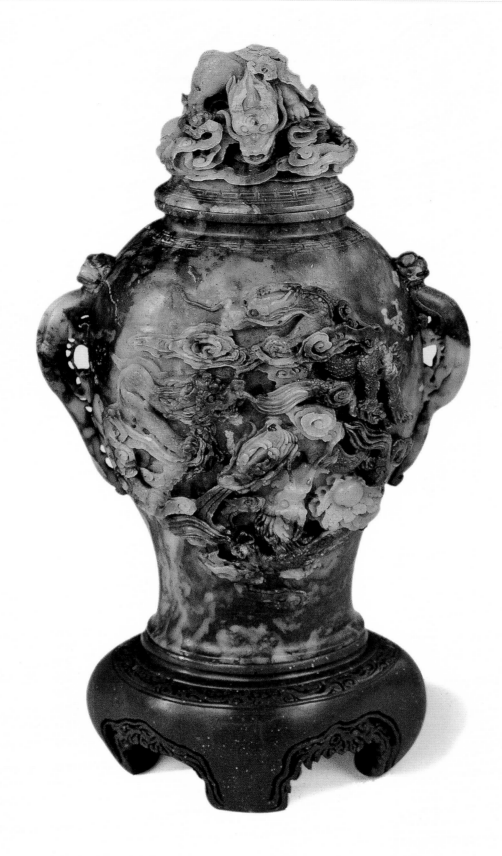

图61 《雾香珠华戏九龙》 石种：青田封门彩石 规格：49厘米×27厘米 创作年代：1996年

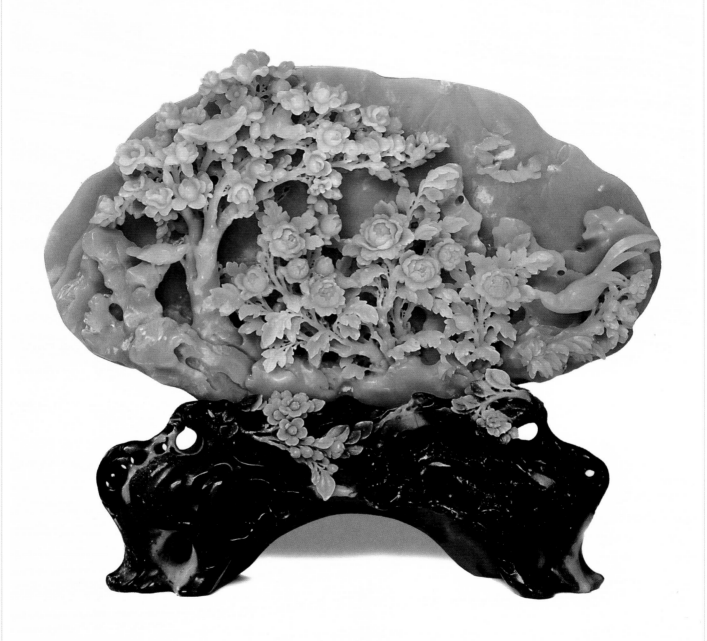

图62 《玉堂富贵》　　石种：青田封门彩石　　规格：30厘米×47厘米　　创作年代：1987年

图63 《雏啼逐日昂》　　石种：青田封门青　　规格：35厘米×22厘米　　创作年代：1976年

图64-1 《百花篮》
石种：巴林石　　规格：82厘米×54厘米
创作年代：1987年

图64-2 《百花篮》
石种：青田封门金玉冻　　规格：29厘米×28厘米
创作年代：1995年

大师："因色取巧"有两种类型："类似型"和"对比型"。"类似型"是最能显示石雕取巧的功夫，我们要在颜色丰富多样、质地优良的石料上做文章，尽量利用石料本色雕刻景物同现实生活中的色彩相类似，摹拟景物的真实颜色。譬如将一块有红、黄两色的石料雕作《红梅》，不多的黄色部分雕成梅花和喜鹊，红色雕处理成山崖，巧妙地将石料中几种色彩雕刻得同自然界颜色相类似的景物，这样色彩利用得成功，作品身价就倍增了（图65）。

作者："对比型"，针对石料本身色彩不丰富的一种选色方法。我们在一块料上首先要看清有几种色彩的生相面积大小厚薄，然后选定其中能符合设想的一块色块面积，以最大最艳、石质最冻最纯的为主要点。这部分尽可能定为作品主题中心点，其余色的利用多少去留，都应为这个中心服务。

大师：取舍原则是这样的，舍要服从于取，先取而后舍。如作品《紫霞歌鸟》，我的基本方法是先从选中金玉色作为主题立意的中心色块落手，确定主题"紫藤"的雏形轮廓，再将杂紫、黑色延伸为与其内涵相关的鸟巢，其余色彩用多少取多少，处理成为作品次要部分的山崖（图66-1）。

作者：林老，以上我们谈了不少青田石雕创作中共性的技艺问题，接下来能不能具体谈谈您老创作中的一些个性问题。譬如许多评论家都评论到林氏流派风格的问题。如中国著名美术教育家邓白曾经这样评论："林如奎先生是那么诚恳、谦虚、朴素，其艺如其人，风华从朴素中来，简约从忠厚中来，腴厚从平淡中来……"您是怎么看待的？

大师：许多评论家像邓白先生一样，都是我艺术上的知音，他们从不同的角度来解读我的作品。我继承了我父亲的技艺和朴实，我的儿子又继承了我的技艺和为人。可以说，有怎样的人生经历就有怎样的艺术面目。我的独特性是在不同阶段不断地寻找真正的自我，并用心如实地表达出来。所谓"我以我心雕我石"，不咱你找不到互相理解的观众，只伯你表达不出，或者找不到合适的表达方式和手段。

作者：您像许多老一辈艺人一样都是没有科班与学院背景的石雕艺术家，这样的经历对于石雕创作有什么利弊？

大师：我非常羡慕科班出身的同仁，像美院出身的潘雨辰或者张爱廷大师。但由于客观原因，我一直没有这样的机会，只能靠师承祖传的经验，或者师法自然而摸着石头过河。没有科班经历也许会有利于创作思路和探索的广泛性和自由性，在思想上避免了学院带来的一些约束，可以天马行空、自由自在。但又难免在创作的自我探索上，多花时间，或者多走弯路。这种表面上的时间浪费和精力其实也是一种经历和收获。从另一个角度来说，没有科班和学院背景的艺人是很难推介自我，被社会认同，中国毕竟是个讲究传承和出身的社会。

作者：在整理您的石雕创作语录中，我注意到您许多说法非常有自己的见地。这些经验都来自于哪里？

大师：一方面来自于多年的创作实践，另一方面来自于古人和自然。我读书不多，但能通过"听、问、闻、见"为自己积累了许多人没有注意到的理论。这些理论很重要，指导我的石雕创作少走弯路。

作者：在您从艺前后，曾有过一段为生计，切身体会底层社会生活的经历。这些经历对您的石雕艺术创作有着怎样的影响？

大师：每个人的的生活都是一笔宝贵的财富。我对生活从来都充满感激。它就是我的老师，将它转化成有用的体验，能引导我走过艺术的征程。

作者：我们看到您许多作品都在与"高粱、冰梅、红枫与雪莲"等有关意象的题材之间反复创作和提升。他们是否体现了您的某种理想情怀？在这一件件作品中，总让我们感受到一种无法言说的坚实而完美的力量，这种力量或者就是我彻常说的艺术灵魂吧（图66-2）。

大师：谢谢你的感受，它们都是我的心声，最想表达的语言。

作者：在您创作时，是先有个完整的构图才落刀，还是有个形象出现在石头上，然后由一个形象去呼唤更多的形象，使画面形成一个整体？

大师：通常，与其说先有个完整的构图，不如说先有个粗略的腹稿。然后根据石头的色泽变化而随机出现变化，再由一个形象去呼唤更多的形象。但天生色泽丰富的石头毕竟不像国画宣纸那样随意落笔泼洒。单这一点，石雕创作的难度就远远超过国画，所以石雕创作的关照方法并无固定的落脚点（图66-3）。

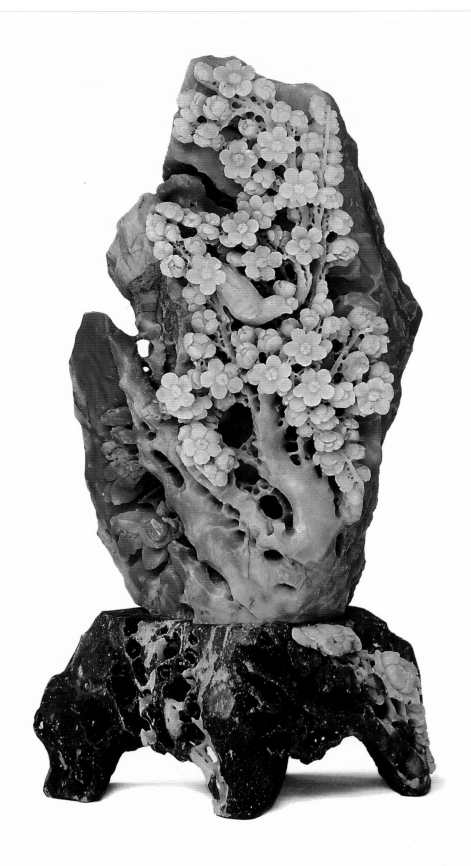

图65 《红梅》　　石种：青田封门红花石　　规格：38厘米×22厘米　　创作年代：1988年

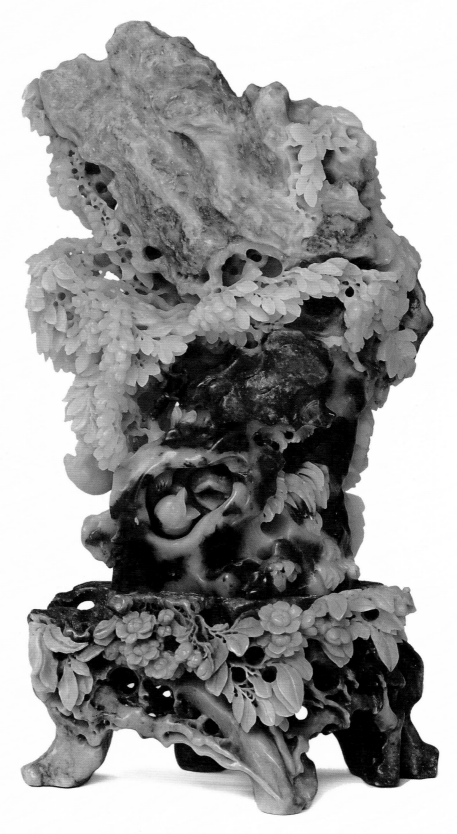

图66-1《紫霞歌鸟》　　石种：青田封门彩石　　规格：27厘米×16厘米　　创作年代：1988年

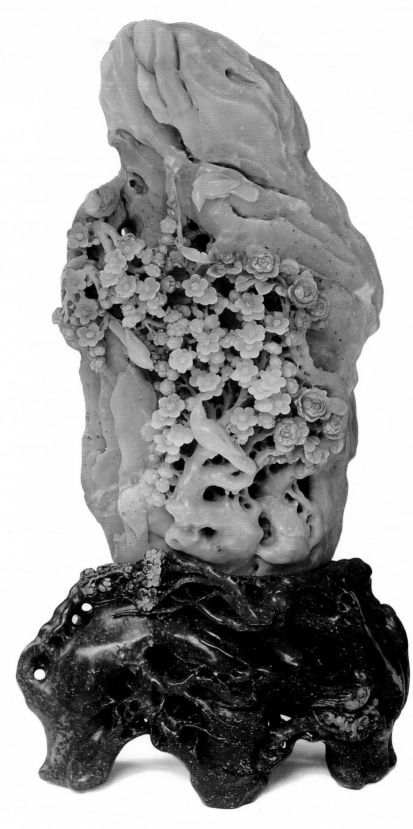

图66-2《红梅》　　石种：青田封门红花石　　规格：37厘米×64厘米　　创作年代：1993年

图66-3《惠风和畅》　　石种：青田白烊石　　规格：31厘米×37厘米　　创作年代：1994年

第二节　托物言情寄理想

许多人会问，大师为什么不善言辞？因为他要言说的全都蕴含在作品之中。"高粱"，为什么常俯首面对大地？因为它是大地的最忠实读者。"梅花"，为什么百花枯败它独开？因为它有一副独立的傲骨。"雪莲"，为什么独生在冰天雪地？因为它不染毫尘。"秋枫"，为什么经霜更加艳丽？因为它呈现生命的绚丽。

在近一个世纪漫长的石雕生涯中，林如奎好似一个诗人，独钟情于"高粱——梅花——雪莲——秋枫"。这些意象和主题，不即不离出现在大师作品之中，仿佛在冰和火的两重艺术世界里反复来回、提升。

一个个主题，就是林大师艺术人生真实的写照；一个个意象，雕铸了林大师内在艺术的风骨。它们常含着充盈之气、刚健之力和感人之韵。它们是一种大家气势，一种个性色彩，一种感情魅力。难怪人们常说大师作品看久了，就分不清哪些是作品，哪些是大师。这就是一种境界，物我同化的境界。

冰梅之于大师的人生经历，还是之于他的为人处世俨然相像。"我雕梅花，因为梅花最适合表达我的本性。它不怕天寒地冻，天生一身傲骨。不管怎样，天寒不死它，地冻不了它。就是最大的冰寒也奈何不了它，越是压制，它偏独放。我之所以不厌其烦地雕琢梅花，是和以前的'整风'运动到后来的'文革'运动中的一些原因分不开的。我之所以好好地挺过来，靠的就是冰梅这种精神信仰……"

和古今以来的历代文人或者英雄一样，大师对梅花的钟情，一直贯穿于他的艺术人生。《山海经》记载"灵山有木多梅"；《诗经》有曰"山有佳卉；候栗候梅"。有关"梅史"流行传唱的佳话，不绝于耳。咏梅之作足可编成一本厚厚的专史。苏东坡一写就是咏梅绝句几十首。那个陆游更希望自己能化身千百亿，"一树梅花一放翁"……

当代诗人毛泽东的咏梅之作《卜算子·咏梅》："风雨送春归，飞雪迎春到。已是悬崖百丈冰，犹有花枝俏。俏也不争春，只把春来报。待到山花烂漫时，她在丛中笑。"在小序里，毛泽东说是"读陆游咏梅词，反其意而用之"。细品诗意，两词上阕写梅花开放之时的寂寞和环境的恶劣，下阕均写梅花不愿争春的胸怀。所不同的是陆游这个不得志的宋代士大夫表现为孤芳自赏，而毛泽东诗词表现的竟是

革命成功后的喜悦。两者格调不一，一为低调消沉，一为开朗豪迈。不同之人为之，其创作所产生的效果和境界截然不同（图67）。

有第一等襟怀，就有第一等惊世之作。在多次探讨中，大师联想到自己无辜受打击的人生挫折，懂得了傲雪怒放的梅花就是一种向上的象征和品格。面对漫天风雪和百丈冰凌悬崖，梅花照样开得劲健俏丽，千里冰霜脚下踩。如诗如画的形象有了，构思设计有了，适合的石头也有了。将一块五彩缤纷的青田封门彩石摆在雕刻案头，林如奎细细地观察间杂的红色和玉色的彩冻，反复构图设计。本无生命而冰冷的石头终于出奇地被激活了。

好一座冰梅插屏！他独具匠心地把大片原石面积刻成百丈悬崖，把夹在其中青如玉的冻石雕成一根根向下颤抖臣服的冰柱；并运用镂雕和高浮雕的手法，以中部表层的一片红色彩冻，处理成梅花，傲首怒放，俏不争春。

作品《咏梅》以上部的冰柱和悬崖，中部的梅花，底部的岩头"三段式"的留白，构成了"以少胜多"的优美大气之意境。可以说作品"计白当黑"的表现手法，堪称中国石雕艺术删繁就简、高度概括的极致之作。"计白当黑"是传统国画中的一种处理技巧和构图形式，即在创作中精炼和简化可视形象，造成画面大面积的留白。这里留白不是真正意义的画面空白，而是作为画面形象的一个整体产生出来意想不到的神韵效果和艺术妙境。创作于同一时期的梅花题材作品，如《俏也不争春》和《冰梅》两件小品显得更加简约。林老对作品画面节奏韵律把握的过人之处，能让我们体验到他那"必神游象外，方能意到寰中"的审美感受。

一直以来，艺术创作要强调以生活为基础。艺术家尤其要在生活中摄取创作的灵感。殊不知生活就在每个人身边，关键在于谁能善于从平凡琐碎的生活中发现值得刻画的形象。林如奎很好地把握住生活给予他的点点滴滴，使他艺术创作散发出纯朴动人的艺术气息。他说："那个寒冬腊月天特冷，山路给大雪封得死死的。在这样的大寒天里，开出来的梅花是最有精神的，也是最俏的。我头顶冰天脚踩雪地，常走十来里山路，爬到附近最高的山峰——方岩背上看冰看梅。你没见过那山风能把皮肤刺得发痛。可想到创作，就顾不得寒冷了。看到那些大如稻桶的冰柱，有粗有细，表面凹凸不平，与想象中确实大不相同，真好似天然的雕刀刻画出来的。这段亲身体验的踏雪寻梅对创作是一大最好的启发和收获：有没有生活体验对创作来说是大不一样的。"

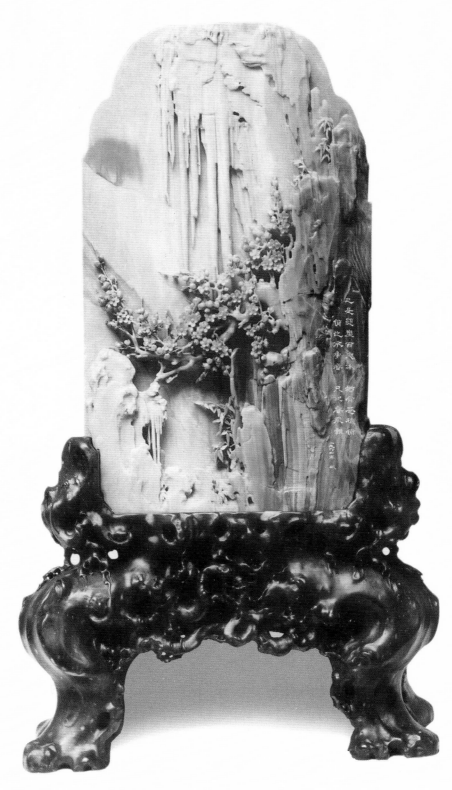

图67　《咏梅》　　石种：青田封门彩石　　规格：55厘米×30厘米　　创作年代：1964年

1964年《人民画报》以满页的篇幅刊登了《咏梅》这件成功的佳作，高度地评价：林如奎以自己的心血亲身体验，深刻领会了毛主席诗词的内在精神，使其作品一改过去青田石雕的"梅鹊闹春"或"病梅残花"的意境，赋予冰雪梅花的新意境，开拓了梅花题材创作的新内涵。这是一件具有划时代意义的经典作品。它无论于其个人，之于青田石雕乃至中国工艺美术界，都是一个可圈可点的里程碑。

"封门蓝花钉"是青田石雕最为坚硬的原料。人们常说"娘边的女，骨边的肉"，形象地说出了这类石头的生长规律。它于蓝色硬石中夹生冻石，色彩丰富，但硬度远远超过青田石雕的雕刻标准。在 20 世纪 70 年代以前，青田石料非常丰富，而雕刻又是纯手工的，用普通的手工工具雕打坚硬的石头，其难度是可想而知的。艺人们一般会见而弃之，不敢轻易碰它，只好沦落为底座之物。林如奎却独独钟情于它，不但攻而克之，并化其为神奇的艺术品。

大师说："这正是我的性格，别人不以为然的东西，正是我要攻克努力的方向。像封门蓝花钉的色彩是很丰富的，要黄有黄，要青有青，要蓝有蓝。如此美好的石头如果只配用来做底座，特别是在缺乏石原料的现在，那就更可惜了！玉不琢不成器么。在我这里就是宝，关键是看你如何艺术处理。再坚硬的蓝花钉不怕，我可以多花些工夫雕刻，其余的软地也就游刃有余，依色取巧了。你看我好多用封门蓝花钉为原料的作品，就是这样精雕细琢出来的。"（图 68、图 69-1、图 69-2）

1971 年，他改进日常工具，采用"封门蓝花钉"创作了作品《红梅欺雪》。石材的大部分都是呈蓝色的坚硬"蓝花钉"，只有左侧下半一片和右下边一条黄中呈红色可以施刀的冻石，其余则是围在"蓝花钉"外部青如玉的冻石。林如奎以他深厚的功力、丰富的想象力、独到的技巧及与众不同的构思，把彩色冻石雕成欺雪怒放的红梅和喳喳有声的喜鹊，把底部间隙里一块玉冻镂成一丛修竹，把那些"蓝花钉"周围的冻石，刻成倒挂的狼牙冰柱，惟妙惟肖地表现了"已是悬崖百丈冰，犹有花枝俏"的意境。

古人在疏密关系上有"密不通风，疏可走马"的描述，林老说在构图时，注意实的实，疏的疏；不能疏不疏，不能密不密，要做到"疏密有致"，这样才拉开前后距离和层次。在处理《红梅欺雪》作品的疏密构图关系上，林老把梅花和喜鹊以及冰柱的空间占有比例上分配的相当合理。主体梅花和喜鹊设置的"密不通风"，而宾体冰挂下垂有力，足以"疏可走马"。形式之美，足可使上中下"三段式"的构图呈现节奏感与灵动感。这种构图法最适宜于雄奇、险峻题材的创作。

我们知道艺术的功能不是再现现实，是通过对现实的提炼，将世间之美好升华到可供欣赏而愉悦身心的艺术作品。艺术家在创作过程中将自己阶隋感审美趣味融入作品，其修养和趣味之高低也就决定了他的创作水平高低。因此即使同一

类题材，它会随着艺术家在不同时期的人生阅历和感悟的不同，塑造的艺术形象自然不同。

梅花是青田石雕历代以来的一个重要题材，许多艺人多有雕刻，但由于他们对梅花的精神的缺乏理解，往往流于程式。林老雕刻梅花与他的生活阅历、与他梅花般的人格有着密切联系。20 世纪 90 年代末，老人生活好转，与儿子林伯正结庐于千丝岩下，创办个人陈列室"石耕苑"。这里冬春满眼梅花，夏天绿阴铺阶，凉生几榻；秋天萧萧簌簌，助人诗思。一看老人的居住环境便是充满诗情画意的（图 70）。

或许《春来》表现的就是老人对艺术春天到来的特殊情思。他的表现方式非常有自己的特点。首先是点题含蓄，没有把梅花直接作为作品的主题，而是以更为宽泛而不离创作初衷的《春来》作为作品命题。作品上部：以大块的冻石处理为行将融化的冰柱，酣畅淋漓；侧下部：崛起的竹丛突现行将到来的春天；中部：一只俯视的喜鹊栖息于怒放的梅花之上，似乎快活地享受着春天给它带来的诗意。整个画面深化了主题意境——大千世界万物共存，各类生灵的世界与人类一样沐浴着大自然给予的祝福。

林老觉得一切都是善的，因为他自己的所爱和所承受的痛，常在残酷的震撼这乐天主义。他又觉得一切都是美的，因为他永远在光明的道路上朝着真理前进。他有柔肠百转的时光，懂得命运的推移，发现自己抓住真理、悟透真理。他探索到事物隐秘的心灵，触到各种感情的萌动与滋长，得到了意想不到的慰藉。

至 20 世纪 90 年代创作的《老梅新姿》、《寒崖冷香》和《冰下红梅》等等，这些出于 80 多岁高龄大师之手的力作，已经有更大的变化。梅花的枝叶和花瓣显得更为老辣和厚重，冰挂的线条似乎不断在颤抖流动；喜鹊的雕刻从原来的精细转化为古拙可爱，格外传神。

甚至有一次，我们意外地发现，老人的砍坯方式与众不同，先从钻洞开始，然后才确定梅花枝条和花朵的生长方向。这种从"无法"到"有法"的雕刻方式，着实让我们吃惊，不可想象。一如老人所说："雕梅必先得成梅于胸中。成梅不是师承图式，要心有所得，有一个完整的概念，这概念来之于造化，对大自然的认识并把握住了才能反映。有进才有出，能入能出，主观与客观默契，移情于物产生成梅花。"心手相应，内外如一。艺术作品和作者心灵密不可分，皆源自于对这个世界的反映，而不是观赏世界的本身。

（局部）

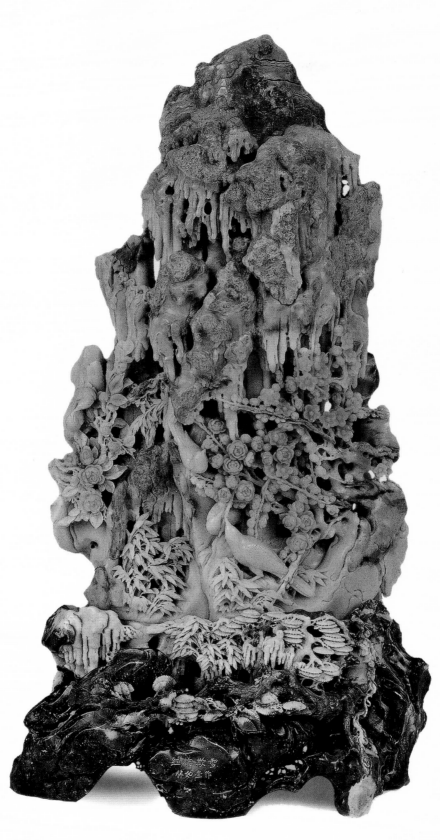

图68 《红梅欺雪》　石种：青田封门蓝花钉　规格：58厘米×31厘米　创作年代：1971年

（局部）

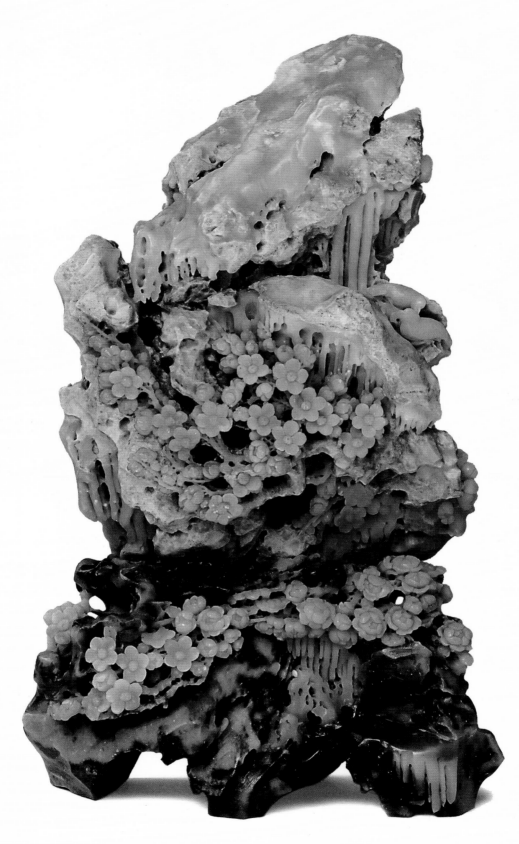

图69-1 《寒崖冷香》　石种：青田封门蓝花钉　规格：32厘米×28厘米　创作年代：1995年

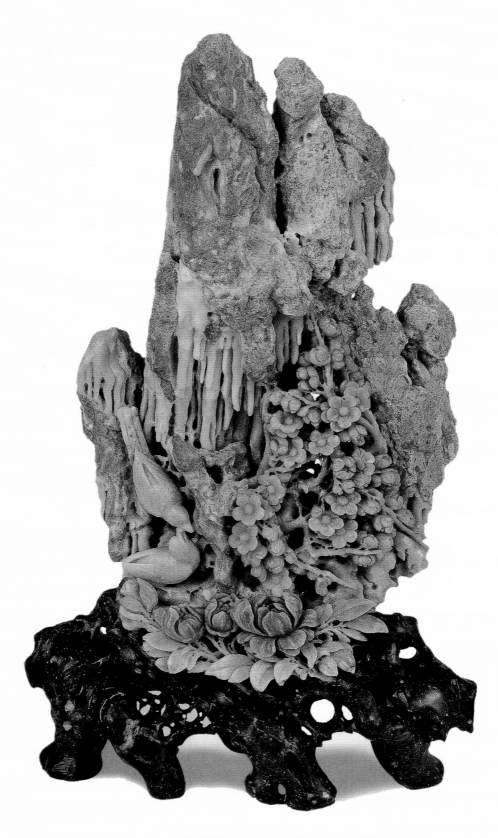

图69-2《冰下红梅》　　石种：青田封门蓝花钉　　规格：32厘米×26厘米　　创作年代：1995年

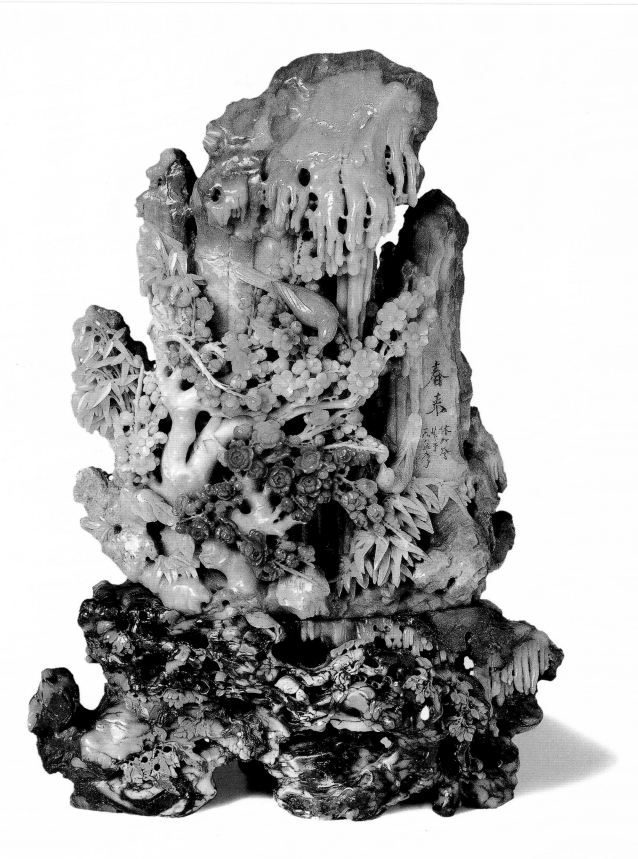

图70《春来》　　石种：青田封门彩石　　规格：43厘米×33厘米　　创作年代：1985年

　　和梅花一样同出冰天雪地的"雪莲",一直以来是林老最想表达的题材,也是青田石雕中从未出现过的新题材。大师没有去过新疆天山和阿尔泰山,更没有去过昆仑山,对素有"西域奇花"之称的雪莲的了解最早来自《人民画报》。从那儿得知:它是多年生菊种植物,又名石莲,生于我国终年积雪的西北天山上和西藏的墨脱一带,位于海拔 4500 ～ 5000 米以上的陡坡石滩。它 0℃发芽,3℃ ～ 5℃便能成长,能经受 -20℃的严寒考验,一般的植物根本无法生存。雪莲花期在 7 月至 8 月,9 月结实。植物学家把这种伏生植物称作"垫状植物"。

　　"雪莲"属于天山,属于大师。它既蕴含了冰雪的冷艳无瑕,也遗传了莲花的清雅脱俗。只有开放在天山雪线上和大师思想中的"雪莲",才会永远地保持着脱俗与矜贵的气质。

　　林老的第一件"雪莲",作于 1995 年,时年高龄 77 岁。作品上身为小顺红花,底座为封门蓝花钉,大小不过 20 ～ 30 厘米,给人感觉却有咫尺中自有天地之大。几朵绯红色的雪莲花在雪线上向阳迎开,没有任何喧闹和浮躁,静静的、淡淡的,上善若水,犹如大师的人生态度。2000 年创作的第二件"雪莲",看起来似乎更粗狂大胆些,却显示了他宝刀不老、艺术常青的风貌。是坚硬的封门蓝花钉石质使然,还是林老不经意为之,一般观赏者是难以理解和无法读懂的。在大师那里,这是自我的超越和高度的升华。谁读懂了它,也就读懂了大师的艺术境界和艺术人生(图 71、图 72-1、图 72-2)。

石雕创作好像国画，能表心、表意、表情，注重情感体验和表达，可以根据文学作品、诗词、历史事件以及身边发生的事件来创作石雕的形象作品，其内涵不仅仅只局限于单纯客观物象的再现，更注重人文精神表达。除上述的《咏梅》以外，林老的《更喜岷山千里雪》和《春江水暖鸭先知》就是根据文学作品而进行处理的艺术创作（图 73）。

1972 年，和创作组同仁合作，以毛泽东诗词《长征》"红军不怕远征难，万水千山只等闲。五岭逶迤腾细浪，乌蒙磅礴走泥丸。金沙水拍云崖暖，大渡桥横铁索寒。更喜岷山千里雪，三军过后尽开颜"为主题，创作出《更喜岷山千里雪》的新作。作品气势磅礴，再现了万里长征宏伟的历史画面，在全国工艺美术展览会上展出后被评为佳作。同年 10 月，《红旗》杂志发表了《更好地开展工艺美术生产》的文章，对《更喜岷山千里雪》和他的《咏梅》作了充分肯定：从师法古人到师法造化，林如奎的雕刻艺术发生了质的变化。他对自然界之亲切，一如知己推心置腹。梅花的铮铮铁骨，雀儿的朝天歌唱，之于他传达出大自然热情的言语。因此，作为艺术家，他有着无穷的快乐，有着永恒的喜院，有着醉人的沉迷……

春天来了，江水暖了，一群水鸭首先感知到了春的信息。这是林老作于 1974 年的《春江水暖鸭先知》给我们最直接的感受。作品落款之句"春江水暖鸭先知"出自宋·苏轼《惠崇春江晚景》。全诗是这样歌颂春天的："竹外桃花三两枝，春江水暖鸭先知。蒌蒿满地芦芽短，正是河豚欲上时。"这句诗现在用来表达深入生活，参加实践的重要陆。这也是林老一贯倡导的艺术理念。

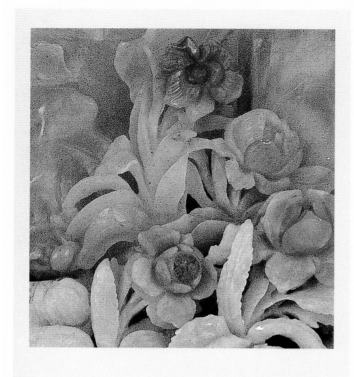

（局部）

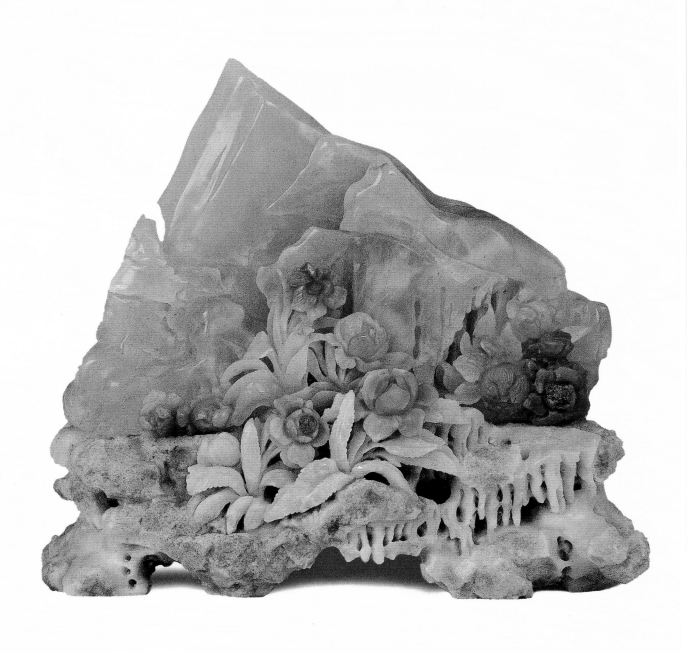

图72-1《冰山雪莲》　　石种：青田封门蓝花钉　　规格：37厘米×38厘米　　创作年代：2003年

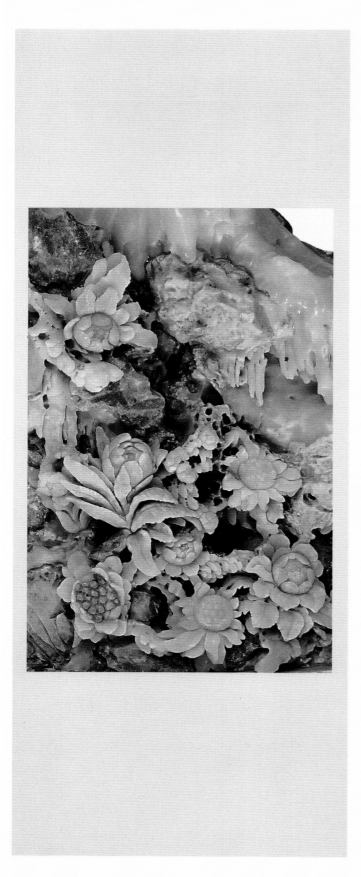

（局部）

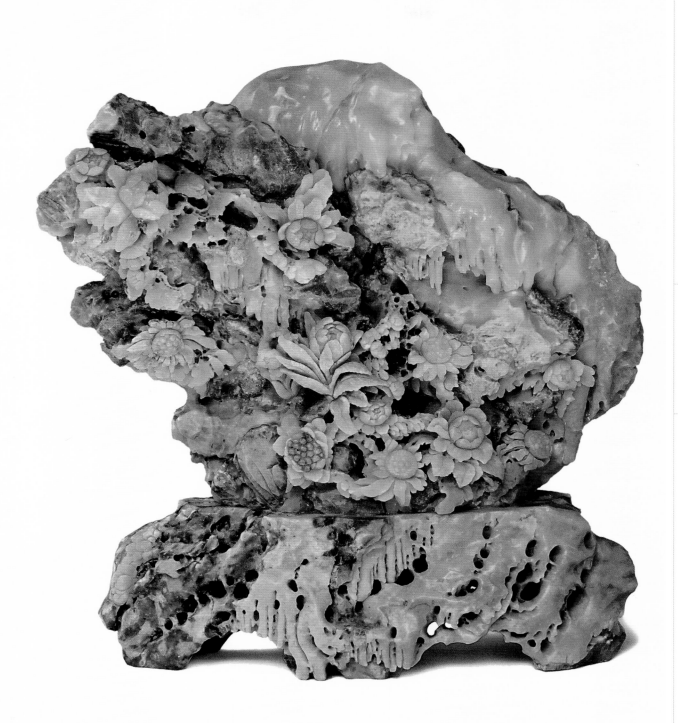

图72-1 《冰山雪莲》　　石种：青田封门蓝花钉　　规格：37厘米×38厘米　　创作年代：2003年

图72-2　2000年，林老在创作《冰山雪莲》

　　林老的《春江水暖鸭先知》采用中国画的"平远式"构图，前景：一排婀娜多姿的树丛下畅游着一群水鸭感知到暖暖的春意；中景：江岸树木寥寥，用刀简洁干脆；远景：收刀处如有似无，天然的一抹黄色色带，仿佛日出。作品在题材上不求高大壮美，而是从生活的本质出发，抓住于平凡中闪现出的人[生和智慧之光。言简意赅，蕴意内美。如果我们认真品味，会从简单的艺术形象中体会到大师高超的艺术表现力。

　　林如奎通过这些文学经典的形象塑造，依情造境，实现了自身艺术创作的新高度。林派之苍劲有力和孤傲不羁，成了他个人心境的一种独白和升华。它不同于传统中程式化的普通雕法，追求"无我"中"有我"，"有我"中"无我"，达到物我两忘，出神入化的境界，是人格和作品表现对象之间的一种完美结合（见图68、图69-1和图69-2）。

　　林老一生以耕石为业，成功得益于始终保持一颗平常心，得益于对生活和艺术的一贯热爱；他将自己晚年的居室之所以命名为"石耕苑"，用意非常清楚：艺术没有捷径可走，靠的是"刀如农器忙"，只不过在土地上，而是要在石头上耕耘不辍。

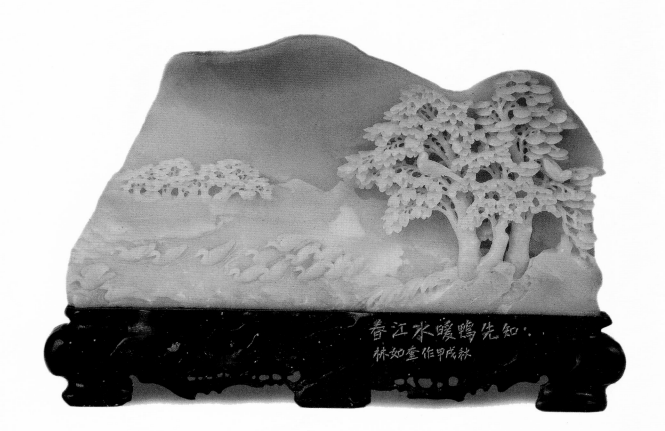

图73 《春江水暖鸭先知》　石种：青田封门金玉冻　规格：19厘米×12厘米　创作年代：1974年

这是他真实心迹的表露：刀凿之于他一如农器。探究林老的"刀如农器忙"的内涵，不外乎有这几层意思：他对石雕创作有着农人般的朴实心态，他的状态像农人耕种一样不停不歇；林老手中之刀不停地耕耘，艺术创作在耕耘中不断地升华，达到超凡脱俗的境界。客观地说，林老是由民间艺术起步，兼收并蓄石雕文化传统和国学精髓，将朴素的民间思想融入石雕创作，使传统石雕文化观念发生本质性的转变，进而使石雕艺术这一"国粹"更加贴近生活、贴近大众。

这位"刀如农器忙"的石雕大家一生究竟雕刻了多少件作品，恐怕无人知晓。据 1996 年浙江摄影出版社出版的《林如奎青田石雕作品选》后记中，他自我作过这样的说明："70 年刀耕不辍，所制石雕作品逾千件，或为企业统购，或被国内外馆舍收藏，散之四海，其中虽有应手之作，也未能保留……"他说所制石雕作品逾千件着实不易，这说明他的确是一位以耕石为乐的高产"石农"。

其实，"刀如农器忙"并不是简单地重复和形象地复制，林老在这漫长的创作过程中融入很多自己独特的思考。这既是他雕刻的状态，也是他在艺术上积极进取的表现。

1957 年，他出席"全国艺代会"，带去一件"狮球"参加了观摩展览。艺代会期间，听到有的同志介绍：一个青田石雕 20 厘米长的"仕女"，到国外可换回一辆自行车；一件精刻品可换回好几吨小麦！他想我们解放才七八年，还穷呐！而青田许多山里都埋藏着雕刻宝石，这些石头埋在地下不如一棵草，雕刻之后就变成了宝。

艺代会之后，他的石雕创作方向发生重大的变化。一块块天然俏色和自然形态的石头，往往把林如奎带进微妙的艺术境界。在他的艺术构思中，忽而闪现绚丽多彩的花朵，忽而浮现千姿百态的飞禽。但这些鸟语花香的境界和热火朝天的现实时代太不协调了。他胸中翻腾着时代的激浪，耳边回响着劳动的号子。他再不满足于几十年来一直在雕刻着的花鸟作品……

在"雕什么、怎么雕"的探索中，大师发现生活之内美，倾听时代之交响。如果说石雕花卉传统题材，唱的是牡丹凤凰、荷花鸳鸯之类的小调；那么，林如奎于 1958 年创作的这第一件原创《高粱》，就是一件具有划时代意义的作品。它像一支粗犷欢乐的民歌，唱出了时代宏大的强音，唱出了人民丰收的喜悦。作品一经问世，很快受到了各方好评。可林如奎以格外挑剔的目光审视着青田石雕从"实用品阶段"发展到"观赏品阶段"的风格倾向，很快从自己的作品中就找出不足之处。

从"疏而不少，密而不乱"的古代画论对比中，他看到以前雕的高粱穗是不是没有处理好疏密关系？所以感觉松散、单薄。于是在穗里分组，组与组之间放"透洞"，在组内放"套洞"，强调了疏密关系，这样果然感觉更丰硕饱满了。后来又从国画大师黄宾虹那里，他参悟到"生活与艺术之间的取舍"问题："对景作画，要懂得'舍'字；追写物状，要懂得'取'字。'舍取'不由人，'舍取'可由人。"一语中的，从画理中他找到了处理不好高粱籽的原因，是在于太追求真实了，结果吃力不讨好。由此，他对高粱籽作了艺术处理，把外壳舍弃不雕。这一改，使高粱显得圆润有神、更加惹人喜爱了。

在创新中完善、在完善中创新。林老他总结道：雕高粱有加有减。减法：高粱原来的叶子很长要减短，再要减去高粱头颗粒的外壳外衣；加法：加入穿插的物什。

高粱的叶子是互生的，要使叶美，就不能把它做得对称。一边轻一边重，就有了动感。还有早年的高粱叶子雕的薄，后来雕的就厚多了。厚的要比薄的耐看，显得有质感。

雕什么，必须抓住事物的特征。如高粱叶本身又长又舒卷，要表达它在风中的动感，就必须利用飘逸的线条和刀法来体现它的质感；而高粱枝秆挺拔有力，是刚的，与高粱叶的柔正好形成对比，一刚一柔，刚中有柔，柔中有刚。这样，在秋风中丰收的味道就自然而然流溢出来了……

林如奎读书不多，却善于以兼收并蓄的艺术态度，审视中国社会形势和石雕创作的走向。作为抒情的写实主义大家，他的石雕创作时时紧扣时代的"脉搏"；作为一个时代的孩子，他与现实生活有着不即不离的"脐带"关系……大师就是这样一位在特定的历史时期登上中国工艺美术界宝座的。

1959年，林如奎和"青田石雕集体创作研究组"同仁们研究创作的《五谷丰登》香炉是为建国10周年特制的献礼作品。香炉上部为沉甸甸的低垂的高粱和黄粟，以及欢跃其中的田鱼；中部以南瓜为外造型，缠绕着枝叶瓜果，底部为沉稳的三足鼎立，高高地托起秋天收获时节的浓厚氛围。作品融圆雕和镂雕技艺于一体，以传统石雕艺术中的香炉旧形制，装入五谷新元素，显现出大师敢于大胆突破传统，传达了平淡天真的朴素情感，表现出人类最基本的生存需求和审美要求。

美是多种多样的，世间万物皆有其独特之美。而为人类的生存默默奉献的五

谷之内涵更有其真美。先生的经历和创作，无论是给欣赏者还是艺术家，都会带来值得思考的东西。在这里，艺术家如何认识和表现生活，如何感染人，能否赋予作品以真实的思想感情尤为重要。

高粱年年成熟，林如奎的艺术思想在不断成熟。他之后创作的《高粱》就像一朵瑰丽夺目的鲜花，开放在工艺美术园地里。各种高度评价纷至沓来。中央美院教授、著名美术教育家邓白在1996年出版的《林如奎青田石雕作品选》序中作如此评价："50年代，他致力于突破陈规，努力使作品题材新颖，既具有鲜明的时代性和思想性，又能表现出彩石的特色，发挥青田石雕的艺术魅力。经过反复思考，苦心探索之后，他选择以农作物为主题，通过多次实践，不断改进，终于诞生了《高粱》这件杰作。作品构思巧妙因材施艺，把石色利用得天衣无缝，恰到好处……这是一首清新淳朴的田园诗，一阕最美的丰收赞歌。石头给予作者以灵感，而作者则给了石头以永回的生命！难怪《高粱》一问世，即轰动艺坛，叹为观止。"

"林如奎以农作物为题材，开拓了青田石雕创作领域，他雕制的一批表现农作物的石雕艺术品，如《五谷丰登》香炉，被选陈列于北京人民大会堂浙江厅。1965年创作的《高粱》参加广州工艺品新题材展览，受到了周恩来总理的高度评价。1972年创作的《高粱》，参加全国工艺美术展览，被誉为推陈出新的佳作。"

"1982年创作的另一件《高粱》，荣获第二届'中国工艺美术百花奖'优秀创作设计二等奖，并由国家征集收藏。1992年还被邮电部选作邮票印制发行。他在积极创作之余，还带出一批新秀，培养青田石雕接班人，受到了同行的尊敬。"

西泠印社理事、浙江省书法家协会顾问叶一苇先生在题咏林大师石雕作品《高粱》时写道："香港回归日，青田开石花，匠心托妙手，风物雕中华，群玉山头见，蓬莱岛上夸，高粱酿寿酒，喜溢大师家。"

"高粱"是林如奎善于表现、饮誉艺坛的代表性原创题材。从他创作的第一件《高粱》的诞生到现在我们所看到的，蕴含了他的艰辛和汗水！他并不满足于一招一式，在一次一次的取舍和重构中，雕刻出了高粱的微妙变化；在一次一次的展示和掌声中，他的艺术创作获得了超凡的高度。

1982年创作的《高粱》，原石是块黄白红，色彩丰富的原料。作品构图饱满，热闹充实。画面线条于平而不板，于朴实中见活泼，于直铺中见节奏。这对表达金秋时节丰收在望的田园抒情诗般的主题艺术效果，发挥得恰到好处（图74）。

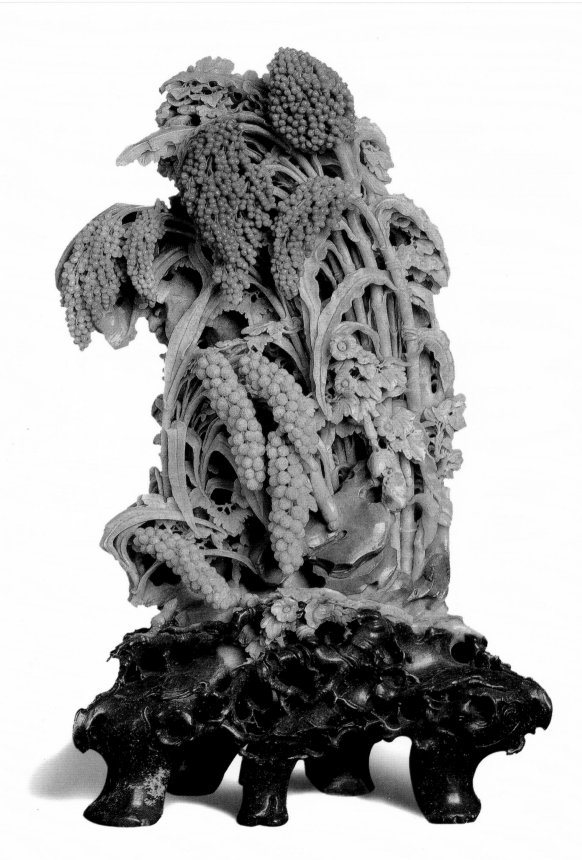

图74 《高粱》 石种：青田官洪石 规格：50厘米×30厘米 创作年代：1982年

　　而另一件同名作品，也是 1982 年创作的，与上述那件《高粱》仿佛有异曲同工之美，同是运用"依题取材，因色定物"的方法构图布局。大师事先对"高粱"这个题材的基本造型设想，再进行取料。很明显，这件料坯是经过精心整形改造，以达到主题思想的要求再进行布局的。作品中用以雕穗子的红色原料来可能有较多的面积。将红穗头的雏形确定后，遵循"取舍"的原则，毫不犹豫地将多余色彩敲掉。经处理后，只有穗子恰好是红色，青白色为秆叶，干净分明。左下部有部分黄颜色，雕刻几秆谷穗，显得自然爽气。在欣赏这件作品时，谁都会异口同声赞叹："石色生得真是凑巧极了。"实际上，雕"高粱"和雕其他题材一样，离不开石雕"五巧"："构思巧、造型巧、洞法巧、剌法巧、镂空巧"。

　　创作《粱黍竞秋》时，林老已逾古稀之年。70 多年的人生经历，加之他为艺术走南闯北的奔波，大千世界，芸芸众生，各种人生品行都已在他的脑海打下了烙印，为他创作农作物题材提供了可资使用的素材，使他的创作产生了丰富多样的人生意义。因此，欣赏林老作品，要从整体上去把握，不能就作品而论作品，必须和他的整体艺术创作联系起来，和他的人生际遇联系起来。

　　和《粱黍竞秋》同出上等封门石料的《高粱》，可能是林老创作过的最大一件高粱作品。石头中的黄、红色部分取为自右向左飘逸和下垂的粱黍，青色为挺拔有力的高粱枝秆；高粱叶子酷似唐代吴道子之画风——"吴带当风"，在秋色秋声秋风中舒卷而飘飞着……老人的高粱创作由必然走向自由，由写形到写神，揭示了大师艺术创作的不断成熟（图 75）。

　　在艺术创作过程中，一个人对世界多样性的惊讶以及好奇心，也构成了石雕创作的重要素材。"20 世纪 60 年代以来，全球第一次'绿色革命'为改善发展中国家粮食供应作出重大贡献。进入 21 世纪，发展中国家面对资源衰退和环境破坏带来的食物数量和质量安全的双重挑战，充分发掘植物资源的'绿色基因'以提高资源利用效率……"将这些科技成果和信息引入石雕题材，又反映出林如奎创作思想的新高度。1990 年创作的《绿色基因》插屏，并施圆雕、镂雕和高浮雕技艺，以浪漫的手法，把田头地角的南瓜和丰收的粟谷、高粱及稻谷集于一屏，远山雨霁，一对小雀在眼前喳喳飞腾，报告着五谷丰登的喜讯，生动地表现出现代农业科技成果的内涵。

　　作品《绿色基因》打破他一贯以来的"三段式"构图方式，以中国画史以来有名的南宋画家马远，人称"马一角"的构图方式经营位置，取左角为实境、右角为

虚境，虚实相生，留下大片空白，使其成为画面中的一部件，无中见有，以少胜多，韵味无穷。通过这件作品以及其他作品，我们可以看得到林老创作，深谙中国画理的处理之道。而且这些奥妙之道一直贯穿着他各个时期的创作之中（图76）。

花鸟飞翔于山水之中，人物生活于山水之中。在山水类题材创作上的作为，代表着林如奎80岁以后又一个全新的艺术高度。山水经典之作《南国风光》，采用中国画的"平远式"构图，运用镂雕、高浮雕等多种手法，将普通的青田石运用到极致。作品前景：五指山下海水泱泱，波涛不惊；中景：椰林郁郁，勃勃葳蕤；远景：群鸥嬉戏，自由竞翔。石中青灰部件，被巧妙地点化成山崖海礁；浅黄略呈棕色部件，被神奇地雕成海水、林木、群鸥及阔叶椰林。主体配以青色底座，清新自然，造化天成。

作品利用形象、色彩、线条、位置、空间等许多"对比"元素的各种矛盾，达到相互衬托、突出主体的目的。大师注意使用它们的长短、远近、高低、刚柔、动静、曲直变化和自如对比，使画面产生了强烈的活力和感应。林老引用清代沈宗骞《芥舟学画编》的论说："将欲作结密郁塞，必先之以疏落点缀；将作平远舒徐，必先之以显拔陡绝；将欲之虚灭，必先之以充实；将欲幽邃，必先之以显爽。"充分说明运用"对比手法"在作品的重要性。之于作品《南国风光》，还有一点值得重点一提的，就是充分运用了中国画的造型规律——"以线存形"。大师以线为造型之基础，通过线条勾画出山山水水的轮廓、质感和体积。

在许多评论文章中，专家们提到过林老为青田石雕独创了一种石雕表现刀法，叫做以线存形的"颤刀手法"。即以雕《高粱》中的叶部为例，试想高粱一旦成熟了，叶子在秋风中飘动的时候，肯定会随风翻卷起来。要把这些自然动态表现出来，第一是通过自然观察琢磨表现手段，第二是对前人刀法的总结提升。像大师表现的冰山和云水，就是把国画里的线条和自然界观察的一种结合。国画是最讲究线条表现力的，线条的名称也很多，为什么不拿过来用到石雕里来呢？在我看来，这就是林老的"移植大法"，以画理入雕，让刀凿颤动的手法离不开线条，以起伏波动的线条和刀法用来概括高粱叶子、冰山和水云这些特殊表现对象。特别是用来表现对象的动感，可以达到许多意想不到的效果。还有一种可能就是人到老年，手中的刀不让颤抖，也就自然颤抖了，那样一颤抖的就是一种自然的"颤刀手法"。前者"有法"，后者"无法"。好些东西就是在这有法无法之间、有意无意之中发现而创造的。

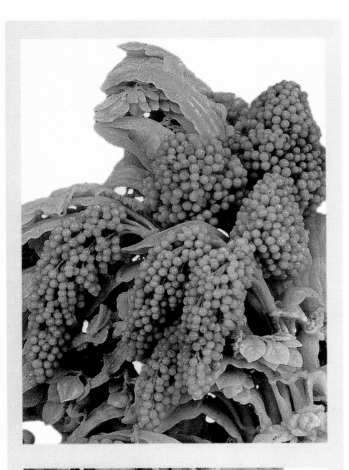

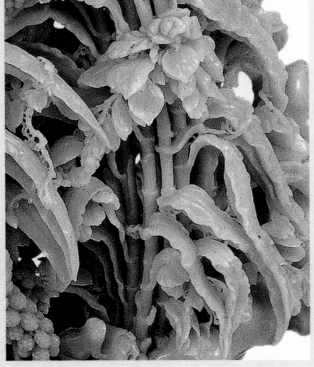

（局部）

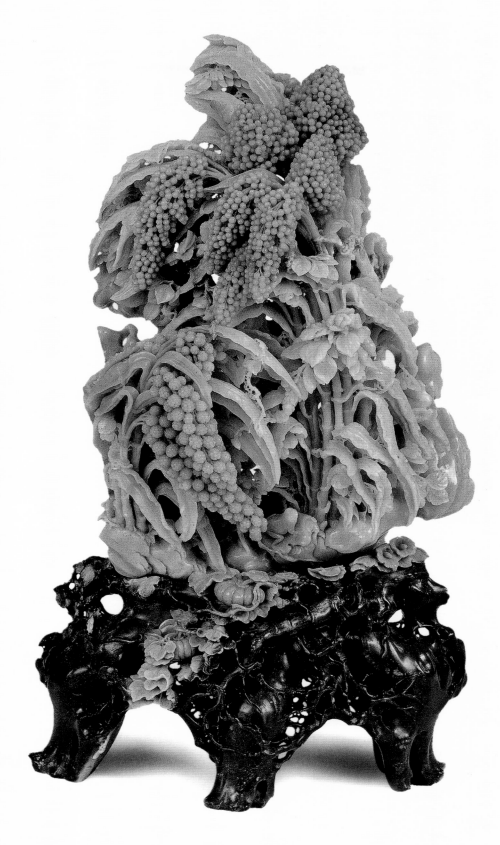

图75 《高粱》　　石种：青田封门彩石　　规格：48厘米×29厘米　　创作年代：1990年

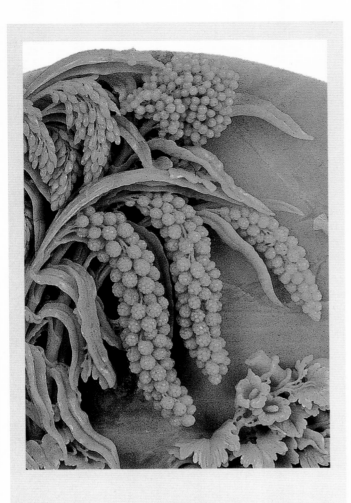

（局部）

图76 《绿色基因》　　石种: 青田封门黄金耀　　规格: 32厘米×32厘米　　创作年代: 1990年

法国罗丹曾经强调过："一根规定的线通贯着大宇宙。"换一句话，就是造型艺术从宇宙如何分割出来的问题。大师无论对山水的破线、对冰柱、或者对高粱叶子翻卷纹线的表现刻画，都积累了非常丰富的线形经验，巧妙地运用在各种客观表现对象上。可以说，以线存形的"颤刀手法"是林老贡献于青田石雕中的一大创举。

第三节　有意反复求精神

林如奎大师在石雕艺术创作上表现出广泛、全面的创作题材，据专家研究统计，他所雕的花卉植物就达百种之多。这在雕刻家中已是少有的多面手。对于这样一生以耕石为业的艺术家，即使他题材再广泛、全面，也不可能不重复他所表现的题材。为了探索同一个题材不同的生动表现手法，林老穷其毕生之精力，有意反复为之，直到得心应手，出神入化。

每个艺术家都希望自己的作品别开生面、与众不同，既不重复自己，也不重复别人。在这一点上，林老无多禁忌。像高粱、像冰梅、像秋枫、像随形瓶……仿佛余意不尽，反复雕刻着。曾经有人问他同题多作未免雷同的问题，老人巧妙回答："我有意反复为之，求的就是其中精神。"

艺贵创新。但这个新不仅仅只停留在表现物象不断地更新，更重要的是通过物象达到内涵新、刀法新和风格新。就这个意义而言，题材相同和反复创作并不会成为艺术表现丰富性的障碍，反而有助于艺术家逐渐完善艺术表现，进而达到超越自我的高度。林老就是这样在反复思索和创作中走向新的高度，在很大程度上丰富和拓展石雕艺术的表现范畴。

以三件红枫题材的作品为例，来理解林老化解同类题材反复创作的问题。《晨曲》1981年作，据老人回忆，这件作品的灵感应该得益于普陀山一次疗养活动中看到的场景：一株老辣出奇的红枫说出了深秋的深度，一群和鸣和影的雀儿谱写着早晨的音符。这种声音仿佛就是一种暗示：生命总是在古老之中交替、轮回（图77）。

《晨曲》采用"S"型构图，化难以奏刀的蓝花钉为神奇的枫树主杆和枝条，金黄色绚烂成红枫之叶。作品雕12只喜鹊栖息在高低不同的枝叶之上，成对成

图77 《晨曲》　　石种：青田封门蓝花钉　　规格：50厘米×30厘米　　创作年代：1981年

双，或高或低，或左或右；他们神态各异，充满情趣；一鸟嘤嘤，群鸟和之……千姿百态之喜鹊与劲健老辣之枫树形成了整体和局部结构的对比。时间和空间在大师精湛老辣的刀法之下，弹奏出了清新脱俗的天籁，表达了老人美好的期冀（图78、图79–1）。

时隔10年、20年，即1991年林老创作的《秋韵》和2003年的《秋枫》虽然同样是雕刻红枫，但构图、用刀、韵味乃至内涵发生了极大的变化。《秋韵》以三角式构图，左右分布，红枫和菊花各一大半，金色夺目，俨然深秋之景，从清新到绚烂，充盈着绚丽之美。而《秋枫》则突出相依相偎、厮守一生的两株红枫，菊花只是很少的一角……它们与10年前的《晨曲》相比，更显恣纵奔放，堪称有形无形、无法而法的刀凿境界。从这些作品，我们可以发现老人挥洒自如的气势。

如果说老人以前雕刻追求的是以形传神，那么后来有关红枫的题材就是在表达老人内心的思绪。红枫之于林老，"在春天，它有着朝霞般的清新；在秋天，它有着晚霞般的绚烂……"（图79–2）

每个艺术家奇迹的背后往往是创造者全身心地付出。林老常说："图书雕刻之事，本是寂寞之道，心境要清逸，不图名利……"他没有常八的享乐，不喜应酬，不慕奢华。他的最大乐趣除了雕刻，还是雕刻。了解他人品的人们，都会发现其作品的个性和生动，皆来自于几十年对客观形象的反复斟酌和提炼。

这里不妨就拿他不同时期的"花瓶"作品来做比较，来体会他所说的"寂寞之道"和"心境清逸"。"花瓶"类雕刻是青田石雕的传统产品，形制分圆瓶、扁瓶、对瓶和仿古浮雕瓶，式样单一枯燥，早就是一种程式化的东西。到了林老手里，"旧瓶装了新酒"，形成了高度概括并极富其个性特征的艺术式样。

其中一类是"大璞不雕"的写意式手法表现，如《神鹰瓶》雕刻对象似鹰非鹰，《双耳古式瓶》《瑶池遗壶》以及《壶中天地》等随形显意，其造型"大美不言"、刀法和线条已到了简化不能再简化的极致地步（图80～图83）。

另一类是随形瓶。如《野趣》《牵牛迎日瓶》《五彩芙蓉瓶》《秋实》《梅花树形瓶》《葫芦瓶》《茶花瓶》《荷叶瓶》《丰硕古瓶》《暗香瓶》《雾香珠华戏九龙》和《瑞福祥珠瓶》等。瓶形多变随意，于粗放中见精细，于精细中见粗放（图84～图88）。

图78 《秋韵》 石种：青田封门蓝花钉 规格：37厘米×38厘米 创作年代：1991年

图79-1 《癸未秋枫》　石种：青田封门红花　规格：30厘米×55厘米　创作年代：2003年

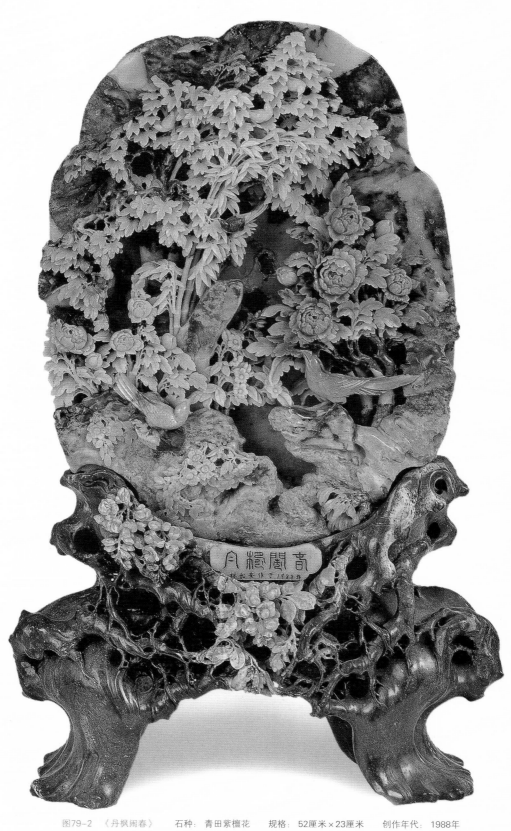

图79-2 《丹枫闹春》　　石种：青田紫檀花　　规格：52厘米×23厘米　　创作年代：1988年

图80　《神鹰瓶》　石种：青田纹理石　规格：28厘米×17厘米　创作年代：1975年

图81 《梅鹊瓶》　石种：青田封门彩石　规格：20厘米×12厘米　创作年代：2003年

图82 《瑶池遗壶》　　石种：青田紫檀红　　规格：8厘米×16厘米　　创作年代：1992年

图83 《梅花树形瓶》　石种：青田官洪石　规格：48厘米×30厘米　创作年代：1984年

图84 《壶中天地》 石种：青田紫檀红 规格：22厘米×13厘米 创作年代：1992年

图85 《秋实》　　石种: 青田封门彩石　　规格: 23厘米×19厘米　　创作年代: 1982年

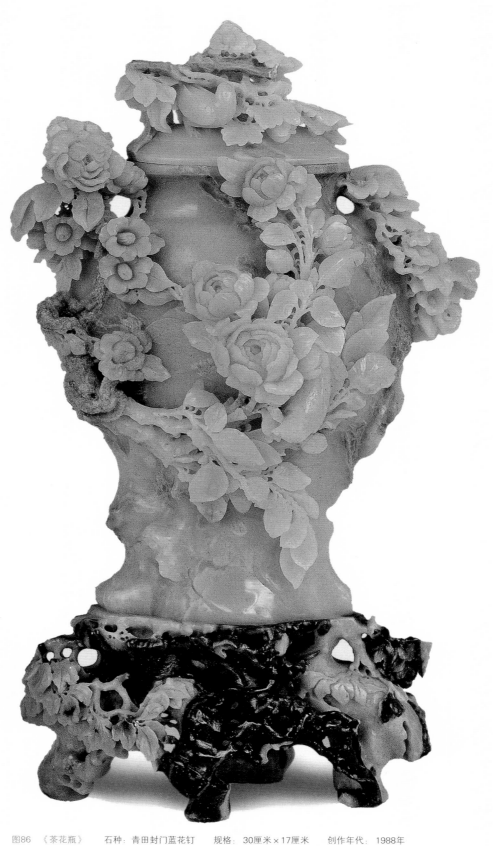

图86 《茶花瓶》　　石种：青田封门蓝花钉　　规格：30厘米×17厘米　　创作年代：1988年

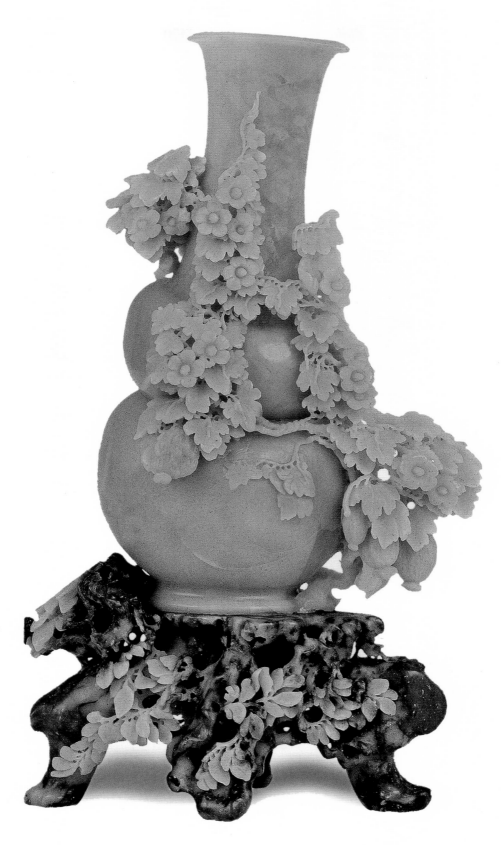

图87 《葫芦瓶》　　石种：青田封门彩石　　规格：25厘米×15厘米　　创作年代：1986年

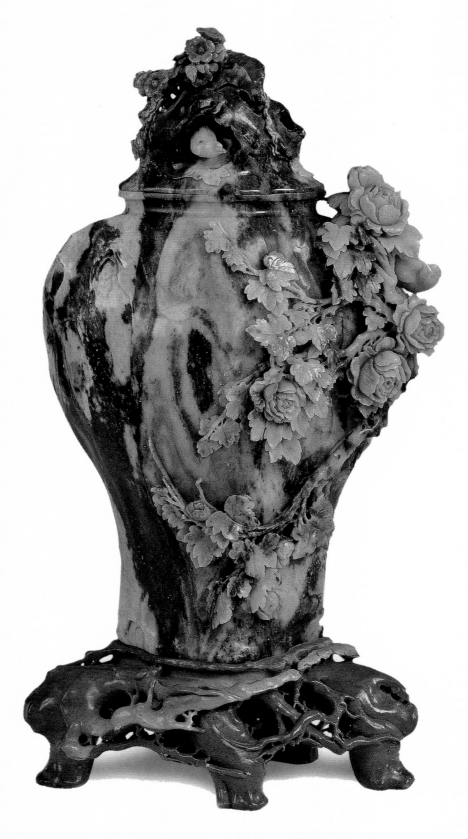

图88 《五彩芙蓉瓶》　石种：青田封门彩石　规格：40厘米×21厘米　创作年代：1979年

"江南可采莲，莲叶何田田，鱼戏莲叶间。"这首《汉乐府·江南》的咏莲诗。荷花已经成为文人墨客反复创作表现的题材。林老雕荷花，雕出荷花的情致，抒发自然理想，表现和谐美丽的自然情境。

《鸳鸯荷叶罐》，是林老早期表现荷花题材的一件作品。作品以圆形的"罐"式造型，"罐"顶雕两只恩爱相依的鸳鸯；"罐"身是一张开放的荷叶，在"罐"身的左下角安排一只窥望的青蛙；右角雕刻着一派繁茂的荷花和荷叶……荷花和鸳鸯，在依石取色上形成色彩上的强烈对比。

构图饱满的《荷叶瓶》是林老76岁所作。作者将大面积的黑色处理为粗犷挺拔的荷叶，左边荷花鲜艳怒放，翠鸟沉醉其间，右角一朵花蕾悄然凸出。似树桩又似荷叶的底座高高地托起火热的夏天趣味。同是自然之物，在同一个人的刀下多有所不同。林大师出生于农家，从艺80余载，对自然植物品性的了解，加之他以石为生，刀不离手的历练，运刀雕刻得心应手而独具内韵（图89-1、图89-2、图90）。

通常每个物象所象征的意义不同，所承载人的心愿也各不相似。"四君子"梅兰竹菊，在林老的创作中也常常借用它们的自然本性，来寄寓人生的精神品格和理想。

1976年创作的《雏啼逐日昂》，就是借"四君子"之竹来营造雕刻者的心境。大师将"风约约，雨修修，翠袖半湿吹不休"的竹林安置于作品中上方，让山雀之家分布于中、左、右三角位置之上。"母亲"饲养幼鸟一家四口，"父亲"外出觅食劳作，此景此情全然是一幅其乐融融的"和谐家居之图"。在这里，大师已经不是简单地歌颂竹之如何的高节虚心。刀意在先，别出心裁，让"修竹与鸟族"相衬相托，强化了"凌霜雪，节独完；我与君，共岁寒"的高尚意味。

现藏于青田石雕博物馆的《岁寒三友》，系林老1987年创作于青田石雕厂的作品。原石白垟夹板冻是一种极其奇特的青田石，两层黄冻分别夹生于灰黑色石层之间。大师破开前层的灰黑色，将第一层黄冻处理为迎寒开放的梅花，两只喜鹊和鸣其间；第二层黄冻为经冬不凋的竹林，安排古松于底座。作品采用了林老一贯以来使用的"三段式"构图，将"岁寒三友"布置得井然有条。如果我们将作品进行黄金分割一下，可以发现作者的匠心独运：梅花和喜鹊占了作品十分之七的面积，松和竹占了十分之三的位置。

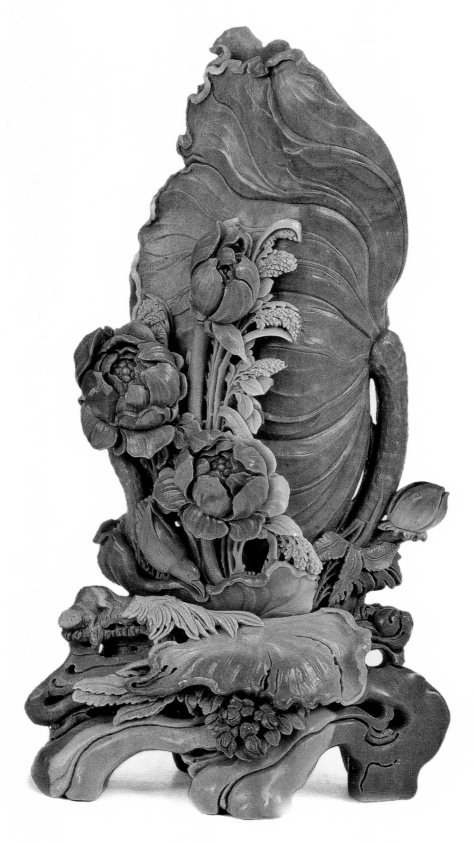

图89-1 《荷叶瓶》　　石种：青田岭头彩石　　规格：32厘米×17厘米　　创作年代：1993年

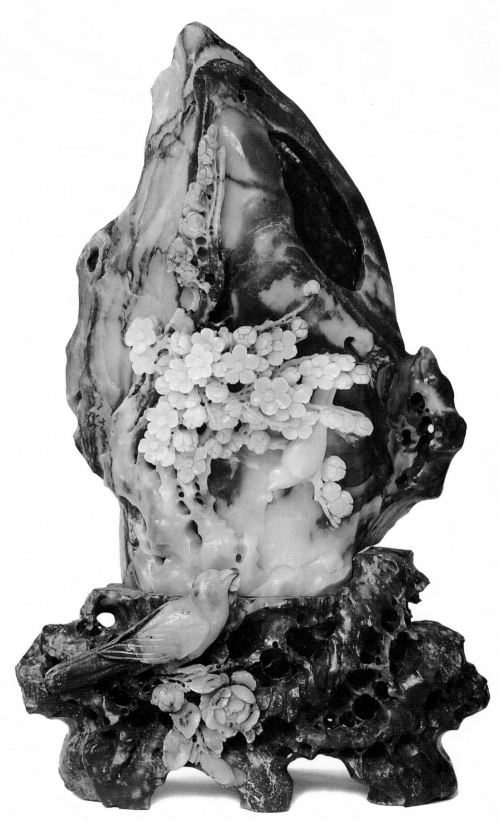

图89-2 《梅花瓶》 石种：青田紫檀花 规格：21厘米×34厘米 创作年代：2003年

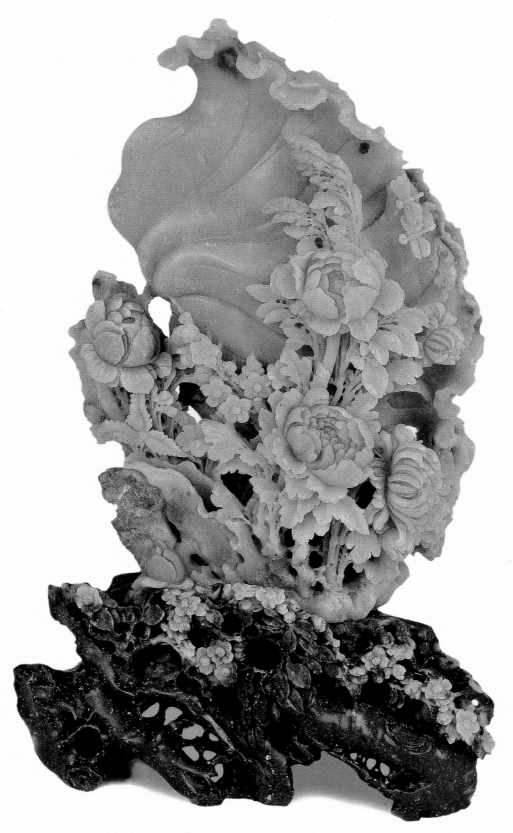

图90 《四时同春》　　石种：青田封门石　　规格：32厘米×20厘米　　创作年代：1995年

林老以自己多年的艺术实践告诉我们："一件作品哪些主要，哪些次要，事先要有个设计，要把最美好的东西放在主要位置上。层次、形象要分一、二、三，突出主要的东西，而不能把第二、第三的东西摆在第一的位置上。画有画眼，一定要突出主要的对象，不能和其他的次要平均对待。"（图91）

菊花绽放于百花凋零的晚秋。明代才子唐寅《对菊》是这样咏唱的："天上秋风发，岩前菊蕊黄。主人持酒看，漫饮吸清香。"林老刀下的菊花又是另种意趣，丝毫没有传统文人那种孤傲冷逸的落拓感。《玉叶金华》，1993年创作，时年林老86岁。作品外形为"菱形"结构。在这样一块规则的石面上，作品采用"四边形构图法"，打破了规则的外形。左边角：一枝菊花斜插伸延；中部：错落着假山；右边角：一簇菊花自下而上挺拔，与左边角的菊花穿插呼应，形成疏密对比。老人雕菊不在于形似，而是高于神似。雕出秋菊的精神面貌，不停止于外形之摹拟，不拘泥于自然之真实。这一论见为艺术家建立起了艺术应竭力企求的高度。在这一理论指导下，往往出现许多传神写照的佳作。（图92）

牡丹为富贵之花，在中国画中或工或写，风情万种，历来为艺术家乐此不疲的题材。司马光用这样的目光在《洛阳看花》："洛阳春日最繁花，红绿阴中十万家。谁道群花如锦绣，人将锦绣学群花。"林老作牡丹不多，但不落凡俗。《洛阳艳姿》，正值林老知天命之年——57岁时而作。

这件《洛阳艳姿》是不是我们目前见到林老的唯一一件牡丹，不得而知。他追求"以形写神"的意境得到了淋漓尽致的体现。在这件作品中，老人把牡丹拟人化地加以工笔式雕刻，如佳人临风伫立，花叶浑然一体。以往雕刻家多表现牡丹的富贵和华丽一面，很少像大师这样能刀下生风，创造一种迎风而立，坚不可摧的现代牡丹。

就艺术特色而论，林老有着自己独到的见解："搞艺术，必须以特色给人惊喜，以特色形成艺术价值。没有特色就是没有艺术生命。"（图93）

一个人的为艺之道，诚如国画大师黄宾虹所说："学画者师今人不师古人，师古人不若师造化。师今人者，食叶之时代；师造化者，由三眠三起，成蛾飞去之时代也。"师今人就像蚕吃桑叶，蚕不吃桑叶固然不行，但不能止于此；要在艺术上有所进步，必须师古人，就像蚕必须化为蛹一样，但也不能止于此；要想成为独立的

（局部）

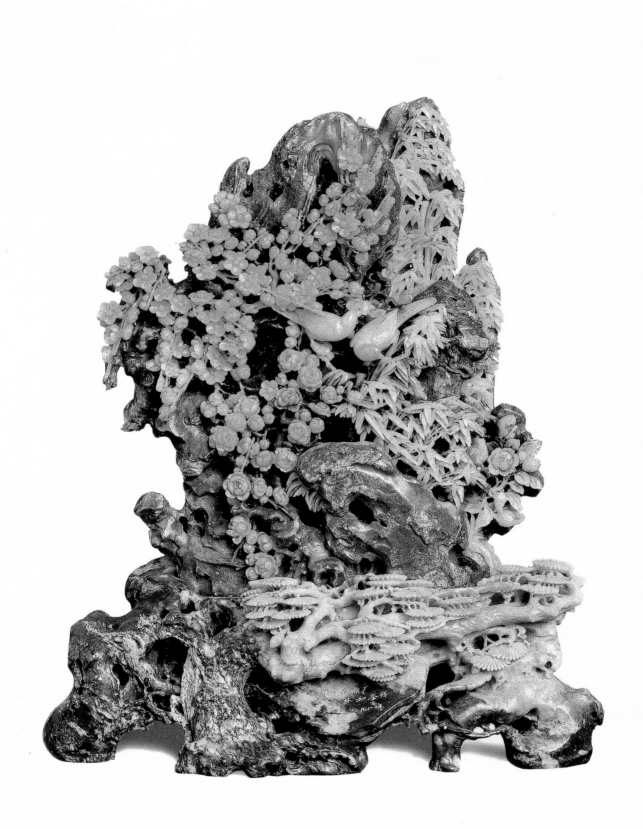

图91 《岁寒三友》　　石种：青田白蛘石　　规格：40厘米×25厘米　　创作年代：1987年

〔局部〕

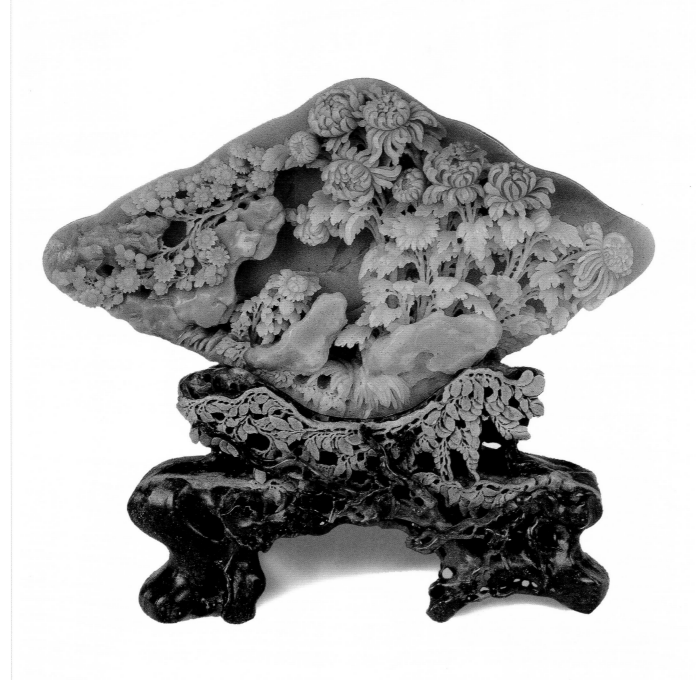

图92 《玉叶金华》　　石种：青田封门金玉冻　　规格：28厘米×31厘米　　创作年代：1993年

（局部）

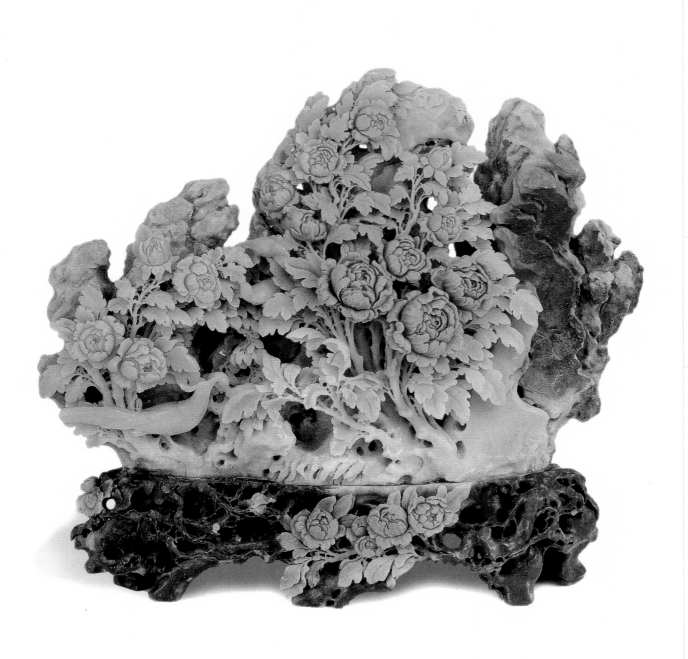

图93 《洛阳艳姿》　　石种：青田封门金玉东　　规格：35厘米×31厘米　　创作年代：1974年

大家，必须在师今人和师古人的基础上师造化，犹如蚕之三眠三起，又要蛹化为蛾飞向广阔的天地中去。

林老之所以成功何尝不是如此！林老常年生活在江南，卧青山，望白云，朝夕与农作物相处，那些形神兼备、物我交融的艺术作品形象，又是必然地长期地艰苦地"外师造化，中得心源"的结晶。他"师造化"，不但师化"人的造化"，更师"自然的造化"。在传统遗产和现实风景中浸染沉浮后，总结出一套属于自己的特有的描绘对象的表述方式。在传承与变革的每次演进中，既与前人发生千丝万缕的联系，又在生活中寻找到自己的创作语言。

"作品出于人品。"即使在动荡不定的社会环境和生活中，林老也丝毫没有动摇过对大自然内在美的不断发掘和始终不渝的信念。这正是他艺术精神最本质的体现（图94）。

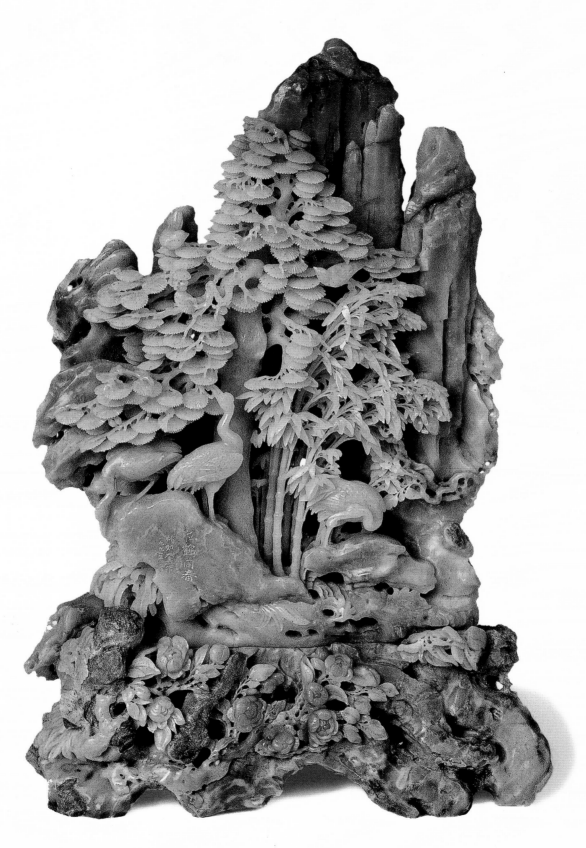

图94 《松鹤同春》　　石种：青田封门彩石　　规格：40厘米×27厘米　　创作年代：1991年

灿灿珠玑话风范

第 四 章

——评说摘要

艺以人传，人以艺传。林如奎大师创作的石雕精品足可车载船装。这些散之于四海的作品随着时间推移，得到了应有的评判和首肯。人们都说其人其艺，是青田石雕艺术创新史上的一座丰碑。

在这里，特将这些散落各处的大家评说收集汇编成一章。评说者有国家领导人，有工艺美术大师，有文化名人，还有乡里名流……这些评说以原始记载为准，是研究林如奎大师石雕艺术的重要资料。据此，可以更全面地了解大师石雕艺术研究的广度和深度（图95）。

陈慕华（历任中华人民共和国国务院副总理，中国人民银行行长，全国人民代表大会常务委员会副委员长，中华全国妇女联合会名誉主席）：青田石雕，名师辈出，多年的研究和实践，造就了一代代名家，当今林如奎等可谓出类拔萃者。他

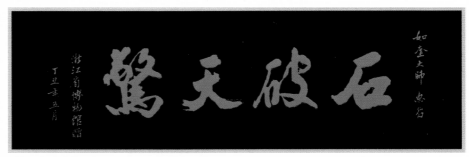

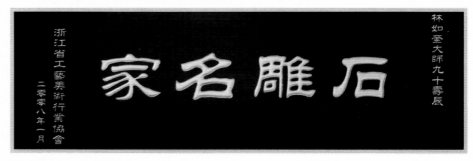

图95　匾牌　浙江省博物馆题赠的"石破天惊"，青田县工艺美术公司题赠的"石林巨擘"，浙江省工艺美术行业协会题赠的"石雕名家"

图96　邓白题词

图97　王伯敏题词

图98　叶一苇题词

们的石雕名作能问鼎邮票世界，这是他们对艺术的探索走向辉煌的结果，也是邮电部门、当地政府弘扬民族文化、重视和发展地方工艺的重要步骤。（摘自1992年国家邮电部出版的《青田石雕邮票纪念册》）

邓白（中央美术学院教授，著名美术教育家）：从艺欣逢六十秋，古稀海屋庆添寿，石雕绝技谁堪比，当代青田第一流，稻粱肥美颂年丰，意匠新奇自不同，如信辛勤成大器，共夸精巧夺天工。（1987年题词）（图96）

王伯敏（中国美术学院教授，美术学博士生导师，敦煌研究院兼职研究员）：妙得其神。（甲戌年题词）（图97）

顾方松（中国美术学院教授，浙江省民间美术家协会主席）：月月耕耘年年丰，粒粒高粱颗颗宝。（1987年题词）

叶一苇（西泠印社理事，浙江省书法家协会顾问）：
独怜故国水，心韵石间流，新写石头记，当惊金色秋。（甲戌年，为林大师石雕作品《秋韵》题涛）（图98）

聂湘君（中央工艺美术学院教授）：林大师一生酷爱石雕艺术，并为之献身不息，为国为民功德无量；又为培养新生力量，尽心尽力，身行言教，为后人树立一代新风，堪称工艺美术界楷模。（摘自甲戌年贺信）

金逢孙（丽水籍著名画家）：如奎同志是我国优秀的对青田石雕有突出贡献的老一辈工艺美术家。作品屡在国内外展出，并得到中央领导的高度评价。他对党的忠心耿耿，为人厚道，堪称后辈的楷模。（摘自甲戌年贺信）

高洪波（中国作家协会副主席，著名诗人）:石有精气神，艺有绝妙巧。青田蕴灵秀，喜镌天下宝。（2001年，北京国石展题词）

沈泽宜（中国著名诗人，诗歌评论家）：我们第一站造访的是林如奎大师。如

奎大师是德艺双馨的国家级石雕艺术大师。他的石雕技艺蜚声海外，誉满全球，是和他精益求精的终生创造无法分开的。大师年已八十有八，依然耳聪目明、步履稳健，如栖山之鹰、伏枥之骥，让像我这样后生小马高山仰止，肃然起敬。其子林伯正先生是新一代的石雕艺术大师，事业正如日中天，子承父业，青出于蓝，使石雕世家代有传人，着实可嘉可贺。宾主简短寒暄后，小林大师引领我们参观家藏的石雕瑰宝。上得三楼，但见玻璃柜中陈列的全是石雕精品。我初入宝山，目不暇接，赞叹不已。原来青田石雕是天生地造的柔性石，自身就带有色彩，经艺术大师相形度势、运思巧构、精工雕刻成一件件艺术精品，或山水，或人物，或花鸟、或园林；紫的是葡萄，红的是高粱，青青绿绿的是瓜果蔬菜；或重楼飞瀑，或烈马嘶鸣，或佳人垂袖，无不壮丽生动、栩栩如生；更喜色彩天然，万年不褪，遂价值连城，有时十倍、百倍于等重的黄金。来青田前，孤陋寡闻如我，但闻青田石雕之名而无缘一见；今次难得一见大师家的库藏，叹为观止。（摘自 2001 年"青田之行"散文）

唐克美（中国工艺美术学会副理事长，北京市工艺美术学会理事长）：任何一件好的艺术品不一定要求谁都能读懂。在我看来，林大师的作品就是这样类型的艺术品，是独一无二，难以复制的，不是谁都能读懂的，可那一件件都是经典之作。（摘自 2008 年参观"石耕苑"时留言）

中国美术学院贺函："人生七十古来稀。"人大凡到了这个年纪还在继续作贡献的都称为"发余热"，但这只是指总体而言的。若就个体而言，则"古稀未必是今稀"，像林老那般的智慧、识见、体力和对事业的热忱，他还是春蚕，还是蜡烛，还可以吐许多的丝，发许多的光，是不可与通常说的"余热"相提并论的。（摘自 1988 年贺函）

詹瀛生（新安居士，画家）：瑰石青田出，孕奇天下珍。百余新品类，青冻夹黄金。《晨曲》林师制，琢雕冠入神。玉枝生绿叶，群鸟相鸣春。姿态各臻妙，缤纷五色陈。天然归艺巧，清雅净氛尘。（甲戌年，题赋林如奎大师作品《晨曲》）（图 99）

戴盟（青田籍著名诗人）：石破天惊我亦惊，邮花四朵播芳馨。高粱红熟丰收

瑰石青田出孕奇天下称百馀
新品颜青冻夹黄金晨曲林
师裂琢雕冠入神玉枝生绿
叶春鸟相鸣寿姿态各臻妙
缤纷五色陈天然归艺巧
清雅净氛尘

青田工艺美术大师林如奎先生创作展西琢雕喜而题句
甲戌重阳节 彭益后士唐涛生平书时客西子湖上年七十卒
爱赋五言诗一首持赠

图99　詹瀛生题词

乐，传遍天涯无限情。（摘自 2005 年浙江摄影出版社出版的《青田石文化》）

　　欧阳诚（著名诗人）题诗梅桩瓶：玲珑白玉瓶，庄雅净无尘。点缀红梅艳，更添几案春。（摘自 2005 年浙江摄影出版社出版的《青田石文化》）

　　周百琦（中国工艺美术大师）：林如奎老师的代表作《高粱》是运用"依题取材，因色定物"的方法而构图布局的。在欣赏这件作品时，谁都同声赞叹"石色生得真是凑巧极了"。实际是作者成功地运用"石色巧取"的方法，才有此奇巧的色彩效果。他的作品构图饱满，画面热闹充实，边缘轮廓很少有大的凹凸跌宕，非常完整。画面的线条平而不板，于朴实中见活泼，于直铺中见节奏。（摘自 1994 年浙江科学技术出版社出版的《青田石雕技法》）

倪东方（中国工艺美术大师）：林如奎大师为人为艺，代表了一个时代的强音，同时其作品也深深地影响了石雕的创作创新方向。可以说他是代表我们青田石雕界的一位杰出艺术大家。（摘自"2009 年大师口述"）

张爱廷（中国工艺美术大师）：林如奎大师一辈子奉献给了石雕事业，在我眼里，是个最勤奋乐业的人。20 世纪 50 ~ 80 年代，他积极投入石雕创作创新的研究工作，取得了突出的贡献。我与他相处 40 多年，对他的艺术创作极为深刻，尤其是他的代表作《高梁》出神入化，其完美性、现实性、艺术性达到了无人企及的石雕艺术高峰。（摘自"2009 年大师口述"）

林福照（中国工艺美术大师）：林老创作追求的是质感，不是华而不实。他的作品也不是一次就能看出道道的；每看一次，都有新发现新感觉。其实所谓风格就是人品，读林老的作品，还有必要了解他的人生。有怎样的人生，就有怎样的艺术道路和艺术成就。（摘自"2009 年大师口述"）

牛克思（中国工艺美术大师）：为人为艺，在我以为应该是个完美的统一体。在林老身上，我看到了这一点，他就是这种完美的结合体。（摘自"2009 年大师口述"）

周金甫（中国工艺美术大师）：依我看林大师的作品，可以归纳为两个字"耐看"，有种百看不厌的感觉。像林大师前辈的艺术创作代表了青田石雕的某个时期甚至于很长一段时期的艺术高峰，恐怕是我们这一代人都望而项背的……（摘自"2009 年大师口述"）

浙江省博物馆工艺部：……精心挑选你的代表作《高梁》参展，使广大观众能有缘一睹你这位国宝级工艺美术大师的佳作。你的作品镂雕技艺与石色、石质结合的天衣无缝，完美诠释了青田石雕中"因势造形"和"依色取巧"的特点，无愧为青田石雕的扛鼎之作。（摘自 2003 年浙江省博物馆工艺部信函）

高而颐（浙江省文联党组书记）：青田石雕的艺术价值就在创新。我非常欣赏

青田石雕大师林如奎等人的作品，非常注重自己的全面修养，善于因材构思，因材施艺，因材创新，有自己的独特面貌和风格，这是很值得大家学习的。（摘自"2006年中国青田石文化论坛"）

高公博（中国工艺美术大师）：……《高粱》凝聚着人们对丰收的渴盼，勤劳中你会发现那点点滴滴的汗珠，顿时会化成饱满的果实，把丰收慷慨地洒下人间……成功的作品往往是"点石成金"般的艺术构思之结果。这需要作者长期经验积累的集中发挥，是经过作者独具的手法来施展个人的技法，并以自己的技艺语言来敲开石头的心灵，在互相进行对话中主动领会其中的真诚含义。随着感性意念的升华，理性的分析也会随之而至，这是艺术家与石头之间心灵的磨合，也是忘情的异物交流。在充满着多变而幽默的静静对话里，你突然会发现，艺术的定位和效果也就意外地产生在那不知不觉之中。（摘自"2006年中国青田石文化论坛"）

黄宝庆（中国工艺美术学会常务理事，中国工艺美术学会雕塑专业委员会副主任）：在20世纪50年代，林如奎大师经过反复思考、苦心探索，选择以农作物为主题，创作《高粱》，作品题材新颖，既具有鲜明的时代性和思想性，又能表现出青田石的特色。作品构思巧妙，因材施艺，因色取巧。这是最美的丰收赞歌，也是推陈出新的杰作。（摘自"2006年中国青田石文化论坛"）

夏法起（中国宝玉石协会印石协会专业委员会副主任、高级工艺美术师）：有的人，在前进的道路上既不为丛生的荆棘而停步，也不为袭人的花香所陶醉，总是一步一个脚印地往上登攀。林如奎就是这样的人。（摘自《红火的高粱》一文）

赵福莲（中国著名作家）：我一直以为跟石头交流是一件困难的事隋，直到那天，我们到了全国工艺美术大师林如奎老人的家，看到了琳琅满目的石雕艺术品时，才觉悟到。应该是看到林老先生本人时，方觉着与石头交流比与人交流要容易得多。林老不善言谈，问一句答一句，但他的石雕作品却分明张着嘴巴在跟你说活。（摘自2001年作家出版社出版的《名家笔下的青田》）

崔沧日（原青田县文联主席）：以体现巧色为目的而展开构图，这种形式在当前石雕创作中比较普遍，是主流。艺人多以"石色拟物"的思路去选择题材，多表现在山水、花鸟、蔬果题材的创作。代表作有林如奎的《高粱》。（摘自"2006年中国青田石文化论坛"）

王耀东（山东省作家协会理事，著名诗人）：大师艺术源于一种气质，源于一种寂寞的等待，也源于一种原始的冲动。（摘自2001年作家出版社出版的《名家笔下的青田》）

龙彼德（著名诗歌评沦家，诗人）：……大师在限制与反限制中前进，化腐朽为神奇。变化之妙在于雕刀，雕刀之妙在于心。（摘自2001年作家出版社出版的《名家笔下的青田》）

叶玉琳（中国作家协会会员，著名女诗人）：大师的美梦从一块石头开始……有什么在开花在茁壮，还有什么在需要长久地创造，这块在偏远的土地上分不清是感情，或是理性的敲击……古老的音乐，零散的诗篇，仿佛不属于本世纪，也不属于谁，但属于整座青田，属于流经青田之外的血脉。（摘自2001年作家出版社出版的《名家笔下的青田》）

张洪波（中国作家协会会员，吉林著名诗人）：我突然在想是石头磨砺了大师的人生，还是大师的人生磨砺了石头的灵性？青田，到底有多少被石头磨砺的人生？青田，到底有多少被人生磨砺的石头……（摘自2001年作家出版社出版的《名家笔下的青田》）

张德强（浙江省作家协会诗创会主任，著名诗人）：粗粝然而灵巧的手，握年石头的温度，完成了瑰丽雅致的文化构筑……或刚柔的浮雕，或剔透的镂刻，令石头显得何等鲜活……你的韵律是天籁，将自然过渡到人生的美好寄托。（摘自2001年作家出版社出版的《名家笔下的青田》）

王经纬（青田籍学者）：犁锄不遣胜神农，石上平生造化功，涉海巡洋心故我，高粱长伴夕阳红。（摘自 2006 年题词）（图 100）

图100　王经纬题词

郭艺（浙江省工艺美术大师）：林如奎的传统雕刻功力深厚，为他新创作的石雕奠定了很好的基础。在雕刻中，他善于使用传统的雕刻工具，精通工具的运用，这些条件有助于他发挥了丰富的表现手法。在他的雕刻习惯中，对于工具的制作与选用，都有他自己独特的体会，因此在林如奎的作品里，真正能感受到传统青田石雕镂雕的精湛工艺，呈现技艺赋予作品的一种人文精神。（摘自"2006 年中国青田石文化论坛"）（图 101-1 ~ 图 101-4）

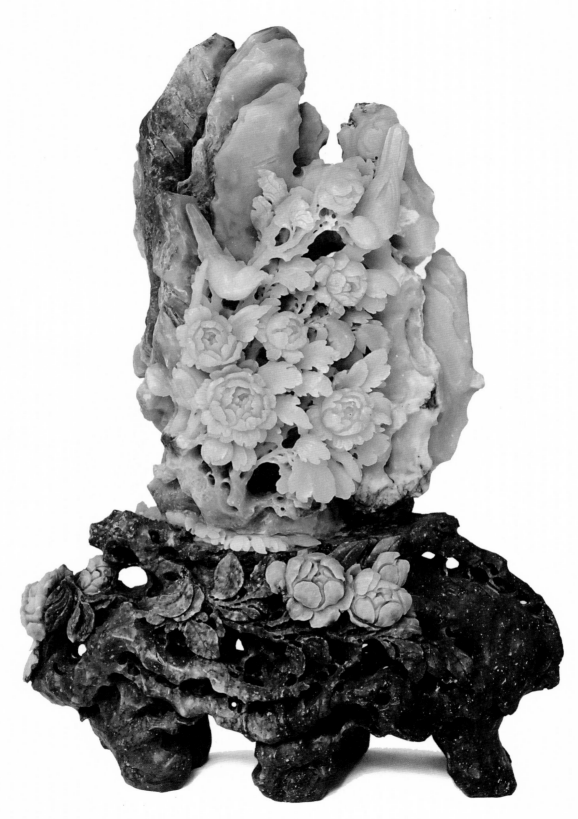

图101-1　《春夏秋冬组雕》　　石种：青田封门彩石　　规格：22厘米×28厘米　　创作年代：2003年

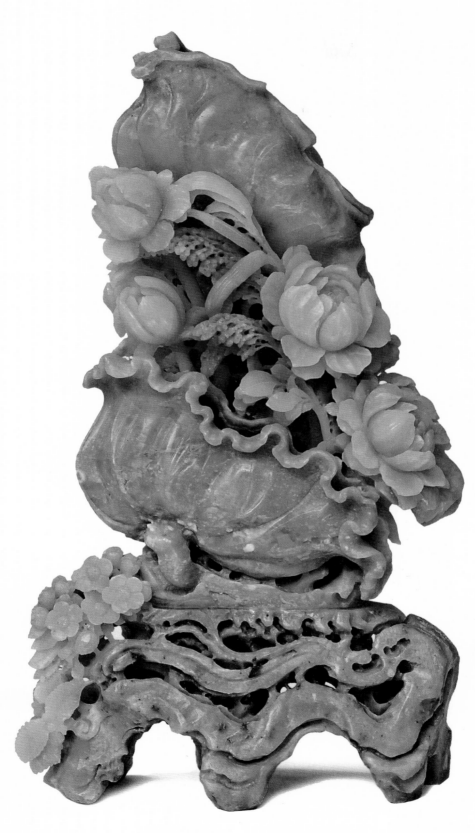

图101-2 《春夏秋冬组雕》 石种：青田封门彩石 规格：22厘米×28厘米 创作年代：2003年

第 五 章

一生磊落石为缘
——大师年表

20世纪

1918年9月18日，出生于浙江省青田县山口镇。曾祖父系前清秀才。祖父为当地开采青田石的石农。父亲林松年以石雕为业。

20年代

1926～1928年，就读义塾。

1929年，因家境贫困而辍学。随父学习石雕，技艺长进。

30、40年代

1930～1940年，在家雕刻。

1941年，被抽去当壮丁。

1942～1945年，先后在丽水、龙泉、兰溪、杭州等地打工谋生。

1946年冬，返乡重事雕刻行业。

1947年7月，加入中国共产党。

1948年，参加山口地下党工作。

1949年5月，青田解放。林如奎当选为中共山口村支部书记。

50年代

1950～1953年，带领村民进行土地改革，组织和发展生产。期间创作《水稻》、《小米》、《祖国长青》等作品。

1954年6月，在山口文昌阁组织成立石刻小组，组员15位。11月，成立青田县第一个石刻生产合作社，社员有35人。出任山口合作社社长，广罗山口、方山、油竹等地流散的石雕艺人，发掘民间工艺文化遗产，进行石雕技艺整改，提高石雕生产水平。

1955年11月，结识中央美术学院华东分院教授、著名美术教育家邓白。

1956年，被评为"青田县先进工作者"、"青田石雕名艺人"称号。出席浙江省第一届政治协商会议。

1957 年 7 月，出席在北京召开的全国第一次工艺美术艺人代表大会，受到国家副主席朱德的亲切接见，并在会上作石雕专题发言。

1958 年 1 月，在"整风"运动中，受无辜打击，被撤销党内外职务。自卸去行政职务后，致力于石雕艺术探索，大胆革新，创作出一系列以高粱为代表的农作物题材作品，开创了青田石雕创作新局面。

1959 年，从山口石雕厂调入"青田石雕厂集体创作组"，与同仁合作为"建国 10 周年"献礼创作设计《五谷丰登》香炉，作品并被选为北京人民大会堂浙江厅陈列。

60 年代

1960 ～ 1962 年，中国三年自然灾害阶段。运用写实手法，以高粱、玉米、小米、向日葵、稻谷等瓜蔬稻黍为题材，创作多件艺术精品。

1963 年，根据毛泽东主席《卜算子·咏梅》词意，创作《咏梅》插屏，赋予清逸、孤芳的梅花以新意，开拓梅花创作新手法，获得成功。

1964 年，《人民画报》以特大篇幅刊登《高粱》、《咏梅》两件佳作。

1965 年，作品《高粱》参加广州工艺品新题材展览，受到周恩来总理高度评价。

1966 ～ 1969 年，创作《冰梅》、《葫芦瓶》、《高粱》插屏等一批精品。

70 年代

1970 ～ 1971 年，攻克青田石雕用材上的诸多难题，采用坚硬的封门蓝花钉石料，创作了《红梅欺雪》等一批精品佳作。

1972 年，在政治上得到平反。并与人合作创作大型现代革命题材作品《更喜岷山千里雪》，在全国工艺美术展览会上展出，被评为佳作。《花瓶》被上海博物馆收藏。同年 10 月，《红旗》杂志发表了《更好地发展工艺美术生产》一文，对《更喜岷山千里雪》、《咏梅》作了充分肯定。11 月 9 日，《人民日报》发表《推陈出新，繁荣工艺美术创作》一文，赞誉《高粱》是花卉瓜果题材推陈出新的代表性佳作。

1973 年，以青田名石，创作《玉宇蛟龙》等作品。

1974 年，创作《野趣》、《洛阳艳姿》、《春江水暖鸭先知》等作品。

1975 年，以青田名石创作《神鹰瓶》等作品。

1976 年，创作《牵牛迎日》、《雏啼逐日昂》、《双耳古式瓶》、《海螺云朵瓶》等作品。《高粱》被浙江人民美术出版社选为年历作品全国发行。

1977 年，创作《海霞》等作品。《高粱》在全国工艺美术展览会上获得好评，并发表于《人民日报》。连续两年被评为"青田县手工业系统先进生产者"。

1978 年，佳作《高粱》在温州雁荡山召开的"浙江省工艺美术创作设计工作会"上获优秀创作一等奖。后又在全国工艺展览会上展出，被选入《中国工艺美术》大型画册。

1979 年 7 月，创作《五彩芙蓉瓶》等作品。被浙江省人民政府授予"浙江省劳动模范"称号。8 月，出席"全国工艺美术艺人创作设计人员代表大会"，被授予"中国工艺美术家"称号。作品《高粱》在会上观摩展出。12 月 6 日，《浙江日报》发表长篇通讯《巧雕奇石出新意》，介绍其艺术创作突出的成就。

80 年代

1980 年，作品《高粱》、《咏梅》等作品被浙江电视台摄入《青田石雕》纪录片。个人当选中共青田县第五届委员会委员，被任命为青田石雕厂党支部副书记。

1981 年，创作《晨曲》等力作，被吸收为浙江省美术家协会会员。光荣退休。

1982 年，《高粱》获中国工艺美术百花奖"希望杯"创作设计二等奖，并被轻工业部选为珍品由国家收藏。个人被选为浙江省工艺美术学会副理事长，被中华人民共和国轻工业部聘请为 1982 年度中国工艺美术品百花奖评审委员会委员。

1983 年，创作《高粱》、《鹊梅》等作品，并在香港展出。

1984 年，创作《梅花树形瓶》等作品。

1985 年，创作《春来》等作品。《高粱》被人民美术出版社选入《青田石雕》明信片，被国家轻工业部选为工艺美术珍品，由国家征集收藏、永久保存。个人被推举为浙江省工艺美术学会顾问。

1986 年，创作《葫芦瓶》等作品。成为中国民间艺术家学社第一批会员。

1987 年，创作《花果篮》、《岁寒三友》、《玉堂富贵》等作品。多件作品被上海科技电影制片厂拍入《青田石雕》影片。同年，《丹枫闹春》参加浙江省工艺美术精英作品、展，获创作奖。《高粱》、《稻香鱼肥》参加全国工艺美术展。作品《高粱》、《丹枫闹春》、《咏梅》、《岁寒三友》、《三多》在《浙江工艺美术》杂志上刊登。浙江省工艺美

术学会、青田县二轻局、青田县美术公司联合举办"林如奎石雕艺术研讨会暨七十寿辰庆祝会"，青岛县邮电局为之发行邮票纪念封。

1988 年，创作《闹春》、《茶花瓶》、《狮球》、《红梅》、《冰梅》、《花蔓阳春》等作品。个人被国家轻工业部授予"中国工艺美术大师"称号

1989 年 11 月，前往美国。同年，生平传略入选《中国工艺美术大辞典》。

1989 年，多件作品参加中国工艺美术展览。

90 年代

1990 年 4 月，回国继续从事石雕创作研究。创作《粱黍竞秋》、《绿色基因》、《老梅新姿》等作品。5 月，被吸收为"中国工艺美术学会会员"。传略被收入《中国当代美术家名录》。《高粱》被选作《青田县志》插页。

1991 年，创作《秋韵》、《寒崖冷香》、《松鹤同春》等力作。《高粱》入选长城出版社出版的《中国工艺美术馆馆藏珍品》一书。传略被收入《中国当代名人录》。

1992 年，创作《红梅》、《五鹊登梅》、《南国风光》、《瑶池遗壶》、《壶中天地》、《杏》等力作。《高粱》被邮电部选作特种邮票《青田石雕》发行。《春来》被《青田石雕邮票纪念册》选作封面作品。

1993 年，创作《荷叶瓶》、《玉叶金华》等作品。《晨曲》被入选《丽水地区志》插页。

1994 年，创作《白鹭》、《卧梅》、《丰收在望》、《惠风和畅》等作品，并参加中国工艺美术名家作品展。《松鹤同春》被选入建国 45 周年中国社会发展成就展。《粱黍竞秋》《红梅欺雪》入选台湾《典藏》杂志。传略被收入《中国当代艺术界名人录》。

1995 年，创作《百花篮》、《四时同春》、《冰山雪莲》、《冰下红梅》、《暗香》等佳作个人传略被选入《世界华人艺术家成就博览大典》。3 月 18 日《人民日报·海外版》和《人民政协报》刊登了《林如奎石雕艺术》专题采访录。

1996 年 6 月，创作《瑞福祥珠》、《雾香珠华戏九龙》等作品。9 月出版《林如奎青田石雕作品选》，并被台湾国立中央图书馆收藏。出席全国雕塑论坛会。

1997 年，创办个人陈列室"石耕苑"。个人传略和作品《高粱》被选入上海书店出版社出版的《青田石全书》。

1998 年，中国鄂南国际华人艺术家作品收藏展览馆将其个人事迹作为重点介绍，作品列入精品长期陈列展示。

1999 年,《高粱》等作品参加在北京主办的"中国国石候选石雕刻艺术展"。由中华书局出版的《青田石雕艺杰》一书长篇专题介绍其艺术成就

21世纪

2000 年,以青田蓝花钉创作《冰山雪莲》。

2001 年,与其子林伯正合作完成大型作品《岁寒三友》。作品《高粱》参加在北京主办的"中国国石候选石雕刻艺术展",并获特别奖。

2002 年,创作《秋枫》、《海韵椰风》。作品《高粱》参加在浙江省博物馆主办的工艺美术大师展。

2003 年 7 月,创作《癸未秋枫》、《冰山雪莲》、《梅花瓶》和《四季花组雕》等作品。中央电视台"艺术投资"栏目专题采访大师,报道其从艺人生。10 月,《高粱》参加北京"中国国石候选石评比展",获特别奖。

2004 年 11 月,创作《红梅颂》作品。中央电视台"走遍中国"栏目专题采访大师,介绍其艺术人生。

20059 年,将作品《南国风光》无偿捐献青田石雕博物馆。

2006 年,作品《高粱》及其徒孙马兵作品《钟馗嫁妹》一道代表青田石雕入京,参加为期一个多月的"中国首批非物质文化遗产成果展",中央媒体对此作了高度的评价。同名作《高粱》被浙江省博物馆征集、收藏。

2007 年,90 岁高龄。《梅花树形瓶》入京参加"全国第五届中国工艺美术大师作品展"。同年底,获"青田县突出人才贡献奖",并将 20 万奖金无偿捐献给青田县教育基金会。

2008 年,高龄 91 岁。创作《梅花山》两件佳作。青田石雕行业管理办公室和中国青田印石收藏家协会在开元大酒店联合为其主办"青田石雕金石祝福之夜"。

2009 年,高龄 92 岁。

2010 年,高龄 93 岁。

后记

正值中国工艺美术大师林如奎先生九秩寿诞来临之际，青年诗人、《青田石雕》主编陈墨小兄嘱我写点什么以为庆贺。与林大师交往近40年来，情同父子。他的子女都把我当作兄长一般，我确实是应该好好地写一写。

"一生磊落石为缘。"这是我1995年4月为林大师撰句，并由我国著名书法家林剑丹兄为之题写。记得当时，林大师很喜欢这句诗，以为这7个字很能概括他的为人处世。

2001年夏季，我应邀在山口林大师家小住了三天。那一回，大师兴致勃勃地陪同我到近便的千丝岩风景区游览品茗，还带我到封门石产地矿洞里去见识了一番。一个偶然机会，我在他家里读到了林茅先生所写的革命回忆录《一江风雨话平生》一书。这是作者赠送给林大师的。读罢之后我才知晓，"位卑不敢忘忧国"，原来如奎先生早在解放之前就投身于浙南地下党工作，还担任了秘密的山口党支部委员，是个在腥风血雨中提着脑袋干革命，为解放事业作出过奉献的人。在这本书里，林茅先生有不少地方都写到了他。这些，林大师从来就没有对我提起过，故使我感到意外，更加钦佩。

解放之后，是如奎先生最先带领35位石雕艺人自发组织了石刻小组；嗣后，又在党的关怀和支持下，成立了青田县第一个石刻生产合作社——山口合作社。从此，青田石雕艺术青春勃发。如奎先生于1956年被授予"青田石雕名艺人"光荣称号；1957年7月，出席全国艺人代表大会，受到党和国家领导人朱德副主席等的亲切接见，1988年，被授予"中国工艺美术大师"称号……

一个愿以毕生心血服务于我国的青田石雕事业、为石雕艺术开拓新路的带头人，一个堂堂正正讲真话、实实在在做人的大好人，却在1958年1月的"整风"运动中受到无辜的打击，被撤销了党内外的一切职务，从此被打入了十八层地狱。俗话说，艺术如逆水行舟，不进则退。在人生的逆境中，如奎先生面对艰难困苦的现实，硬是咬紧牙关，坚守着对党对艺术的坚定信念。当时，膝下儿女均年幼无知，沉重的政治压力和家庭负担，让他白日下在田间汗流浃背地耕耘不歇，长夜里伴孤灯孜孜不倦地雕琢不辍，依然一心致力于石雕艺术的探求……

我曾经多次在与他的交谈中，建议他应该把这些历史说出来、写下来，甚至还表示可以由他口述，让我记录整理出来，这将是一笔多么宝贵的精神财富。他却平静地对我说，这一切都已经过去了，过去了也就算了。平淡的语气，朴实的襟怀，林大师就这样忘怀得失、怡然自适于大千世界，怀着一颗平常心，做着

一个平常人，超越了进退荣辱，潜心于彩石世界，其乐融融。这也使我联想到青田籍学者王经纬先生撰句并书赠林大师的一副楹联："梅花傲风雪清香愈远，瑰石铸人生品性益坚。"作为我国工艺美术界杰出代表的林大师，德艺双馨、有口皆碑。

大师石雕作品，题材很广泛，既有高粱、玉米、向日葵、稻谷、瓜果等农家作物；又有红梅、白菊、翠竹、松鹤、苍鹰等为历代诗家词人所歌颂的花卉动物；还有以毛泽东诗词为题材的《更喜岷山千里雪》《咏梅》以及《南国风光》《丰收在望》《春江水暖鸭先知》等。但笔者以为，林大师石雕作品中创作最多、饮誉最高的还是他的《高粱》。

我就亲口尝过林大师亲手播种、培育和收获的高粱米饭，那味道又香又糯是一等的。你看，当高粱成熟之时，穗粒饱满沉甸，总是谦逊地低着头，仿佛是在向土地顶礼膜拜，红得晶莹，红得可人。

我想，大师视艺术与生活为一体，正是他在多年农耕的实践中，将他石雕艺术的审美理想，付之于属于自己的艺术风格和艺术个性。从他创作的被人们所惯见的农作物中所散发出来的浓郁的乡土气息，透露出与劳动人民休戚相关的审美情趣及其艺术魅力，使我们得到精神的升华。当我面对林大师精心创作的《高粱》时，我真想说，这岂止是林大师的精神寄托，分明就是林大师的自我写照啊！

在这里，我还必须重提我亲眼目睹的一件旧事：1992 年 12 月，《青田石雕》邮票首发式在青田隆重举行，我应邀前往。就在山口林大师家里，来了几位从广州来的石雕客商，怂恿林大师不妨将儿子伯正的好作品修改几刀，可以林大师的作品出售，卖更大的价钱。林大师对这几位客商很是感冒，语气平和却又凛然地说："我的作品就是我的作品，儿子的作品就是儿子的作品，不能做假。为了多几个钱去做假，没有人格，我不会做……"真是掷地有声。试看当今社会，假、冒、骗的暗流似乎亦已渗透到文艺领域和学术领域之中，旧事重温，谁都会为林大师的人格力量而肃然起敬。

如今，林大师子女及孙辈们一大帮都定居在国外，耄耋之年的他却和他患难与共的老伴相濡以沫，厮守在山口的家园。他腰板硬朗、精神矍铄、思路仍十分敏捷，至今还常常操刀而作。前些时候还成功地创作了一件从未有人雕刻过的题材《冰山雪莲》。喜见其宝刀不老，实让人刮目

相看，叹为观止。

有其父必有其子。小儿子林伯正在林大师口授心教之下继承父业，2006年亦荣获"浙江省工艺美术大师"的称号。在妻儿出国之后，伯正一直守在父母身边尽自孝敬之心，在青田石雕行业中享有"青出于蓝，而胜于蓝"之美誉。伯正兄的弟子马兵、徐永泽作为青田石雕的后起之秀，已分别是高级工艺师和工艺美术师了。我发觉，每当林大师站在伯正的工作台边默默注视着儿子一凿一刀地潜心创作的时候，或者在一旁悉心指点的时刻，他老人家的脸上总会露出一丝不易察觉的笑容来。是啊，如今青田石雕事业蒸蒸日上，在不断地发扬光大，已经拥有 7 位国家级工艺美术大师，后继有人。这正是林大师一生所追求的莫大欣慰呵。

"寿高九秩刀笔健，视利如云名似烟。

最爱高梁红胜火，一生磊落石为缘。"

这是我应林大师九秩华诞制作、发行的一枚邮资明信片所题写的一首拙诗。林大师做人低调，一再拒绝我们欲为他设宴做寿的打算。这篇拙文就权作一份为他祝寿的贺礼，衷心祝福林大师和他的夫人健康长寿、颐养天年。

精诚所至，金石为开。欣闻诗人陈墨小兄为林大师写照的《中国工艺美术大师林如奎》（青田石雕）一书即将由江苏美术出版社付梓出版，替我圆了多年来的夙愿，实在可喜可贺。作者十分敬重林大师，在大师之子伯正兄和石雕界同仁的大力支持下，尊重历史，面对现实，以诗一般的笔触刻画林大师形象，让我们进一步走近大师、感悟人生。陈墨小兄以拙文代跋，乃我之荣幸，谢甚。愿好人一生平安。谢谢陈墨，也谢谢所有捧读这本书的朋友们。

叶 坪 2009 年 10 月于温州

（作者系著名诗人，中国作家协会会员，世界汉诗协会常务理事，浙江省作家协会全委会委员，温州市作家协会副主席。）

图书在版编目（CIP）数据

中国工艺美术大师.林如奎/陈墨，林柏正 著。

—南京：江苏美术出版社，2010.5

ISBN 978-7-5344-2848-7

I. ①中… II.①陈… ②林… III.①石雕—作品集

—中国—现代 IV. ① J323

中国版本图书馆 CIP 数据核字（2010）第 095319 号

出 品 人　顾华明

策划编辑　徐华华

责任编辑　徐华华　朱　婧　王左佐

装帧设计　朱赢椿

英文翻译　韩　超

责任校对　吕猛进

监　印　贲炜

书　　名　中国工艺美术大师林如奎

著　　者　陈　墨　林伯正

出版发行　凤凰出版传媒集团

　　　　　江苏美术出版社（南京市中央路 165 号　邮编 210009）

集团网址　凤凰出版传媒网 http://www.ppm.cn

经　　销　全国新华书店

制　　版　江苏凤凰制版有限公司

印　　刷　南京新世纪联盟印务有限公司

开　　本　889×1194　1/16

印　　张　10

版　　次　2010 年 10 月第 2 版　2010 年 10 月第 1 次印刷

标准书号　ISBN 978-7-5344-2848-7

定　　价　128.00 元

营销部电话　025-68155666　68155670　营销部地址　南京市中央路 165 号 5 楼

江苏美术出版社图书凡印装错误可向承印厂调换